U0060441

沒有你，旅行怎麼可能有趣？

ow can we travel without you?

顛覆對導遊的想像 The insight of tour guide.

口述──翁晟譯、余怡臻

採訪撰文──秦雅如

旅行中畫龍點睛的觀光大使

林信任 交通部觀光局副局長

　　不論是打卡拍照走馬看花、精緻深度旅遊或是 Travel Like a Local 的定點慢旅行，學有專長的專業導遊絕對可以成為旅行中畫龍點睛的靈魂人物；對於國際旅客而言，提供在地知識、傳遞在地文化底蘊的導遊，更是我國第一線的「觀光大使」。

　　台灣觀光長期以來在國際評比中，人民友善向來是全球旅客對台灣的共同評價，除了我國高素質人民的因素外，全台15種語言別、4萬餘名第一線導遊人員專業熱忱的服務更是功不可沒。駐美服務時曾邀請媒體業者赴台採訪及踩線，貴賓們均對我國導遊的專業讚不絕口，特別提到在導覽故宮文物時，將世界知名大博物館相近文物做主題式比較解說感到無比的讚嘆，對我國導遊的培訓及養成再三垂詢；駐新加坡期間身邊新國好朋友告訴我，來台家族旅遊天天大啖美食，遊程結束後導遊還贈送最愛的台灣水果伴手禮，讓他們感動不已，更延續了旅行中的美好！

　　《沒有你，旅行怎麼可能有趣？》一書，由台北市觀光導遊協會翁晟譯理事長領銜，在智慧觀光的時代暢

談走向知識型導遊及疫中極為熱門的線上導覽，另有工頭堅、林泰宇、林瑞昌、王東陽、張明石、黃幼筠及倫敦藍牌導遊Craig Kao等7位名導及業界先進現身說法，分享導遊的養成及帶團經驗，絕對滿足對導遊行業無窮的想像，讀者從本書中可以感受到為什麼「有導遊更有趣」的原因。值此全球疫情之中，國境封閉，觀光局針對導遊開辦轉型培訓課程以提升專業，期盼當國門重啟國際旅客造訪時，讓世界看到台灣之美，有了你，旅行更加有趣！

沒有你，旅行怎麼可能**有趣**？顛覆對導遊的想像

導遊不該是我們記憶中的導遊

陳庭寬 FunNow創辦人

　　當科技逐漸取代我們的工作，我相信「未來導遊」是一個 50 年內不會被取代的職業，被取代的是建築在傳統旅行社體制下的「傳統導遊」。這兩年，因為 COVID-19 肆虐，重創旅遊產業，我相信這會加速導遊的轉型。

　　未來導遊是什麼樣貌呢？首先，導遊是極需溫度與極度客製化的服務業，不同的團體、不同的行程、不同的季節、不同的狀況，各式各樣排列組合，都有不同的需求要被滿足。其次，帶團也是重個人特質的娛樂業，其實標準功力就和最近興起的 YouTuber、帶貨直播主一樣，讓行程中增添不同的樂趣，讓遊客覺得不虛此行。最後，旅行業還將是肩負知識傳遞的知識產業，歷史、人文、地理、美食，導遊就是旅客的百科全書，依照旅客程度、興趣，深入淺出。

　　我喜愛旅遊，遊歷二十幾個國家，幾乎也都自由行，但我仍需要導遊。對梵蒂岡聖彼得大教堂、北京故宮、秘魯馬丘比丘等地請的導遊讓我感到記憶猶新，還好有導遊的講解，我才能了解得那麼深。到泰

國參訪時，也利用最後一天沒有行程的空檔，前晚於 MyProGuide 上找到一位熱情導遊，帶我們從曼谷市區拉車前往曼谷近郊參訪大城，透過解說了解大城歷史與泰緬恩怨情仇，也前往在地人才知道的好餐廳品嚐美食。供給端的導遊市場與需求端的 FIT 市場，都屬於極為破碎的市場，越碎片化的市場越有資訊不對稱、尋找成本高等問題，因此非常適合網路平台的創業題目。如何打通供給與需求端、加速供給與需求端的匹配率，與透過互相評鑑提升兩端的素質，是平台最大的價值！

本身創辦的 FunNow 也是個平台經濟，深知平台是個適合透過科技，翻轉既有產業鏈的創業題目。但一開始也是充滿無知，天真的認為平台架設好後，商家就會主動上線、使用者就會蜂擁而至，殊不知這是個燒錢又充滿各式挑戰的題目。因為這題目同時要和供給端與需求端打交道，要花人力與時間讓好的導遊願意上線接客、要花廣告預算或透過各式行銷方法讓消費者上來平台，初期要用各式花招，讓願意嘗試的消費者下單並留下好評，中期要妥善管理供給與需求的平衡，當供給大過於需求，許多導遊會因為沒有生意而離開平台，也會透過小圈子散播出上這平台沒有生意，增加未來招募供給方的困難度，反之，當需求大過於供給，許多消費者上來找不到導遊，辛苦導流過來的消費者因此流失。今天，我常和想要創業的創業者說，千萬不要輕易選擇平台的創業題目，其他題目只要面對 2B 或 2C，平台要同

時面對天秤兩端。

　　敬佩 MyProGuide 的勇氣，撐過 COVID-19 的兩年非常不簡單。COVID-19 將加速旅遊業的變革，在供給側，傳統旅行社將大量倒閉，釋出大量人才；在需求側，則加速了數位化的普及，線上預訂也逐漸取代電話預約，消費者將更習慣透過網路平台滿足需求，從美食外送、餐廳預訂到導遊預約都不例外。相信導遊平台將逐漸普及與市場擴大，也預言導遊將更服務導向、娛樂導向與教育導向。COVID-19 後出國頻次必將降低，消費者更在意每次出遊的品質，MyProGuide 五星導遊的價值也如同主廚獲選米其林一樣，水漲船高。

　　創業就是看海水退了，誰還穿褲子，利用每個逆境累積實力，看到曙光後破繭而出。期待每位讀者都因為導遊而讓旅行多添光彩，也期待 MyProGuide 讓我們出國找好導遊，變成一件簡單的事。

從平台、導遊、旅客三個角度來思考

翁晟譯

　　關於這本書，我希望可以讓對於「導遊」比較陌生的大眾，能夠認識與了解導遊這個角色到底在幹嘛！過去大家平常出去玩的時候，可能跟團，可能自由行，在跟團的過程當中，我相信大家都有過這樣的經驗，今天遇到一個很好的導遊，很有趣的導遊，這一次的旅程就特別好玩；但如果今天遇到的導遊跟你的 tone 調沒那麼契合，沒有產生共鳴的話，這一趟旅程可能就相對平淡無趣。

　　自由行已經成為主流的旅遊方式，但還是存在著「到此一遊」、拍拍照和打打卡、上傳社群媒體看能得到幾個讚，在這以外，真的有體會到當地文化、體驗在地特色、品嚐道地美食嗎？雖然請一位導遊需要額外的支出，但若是一位合適又專業的導遊，一定能讓這趟行程是更有價值的。

　　在這本書裡，除了傳遞前面所提到的導遊的核心價值以外，也想要分享為什麼我們會踏進這個產業？在這個產業裡面又看到了哪些問題？從我們是外行人的角度進來看這個產業的時候，發現還有太多不同的層面可以

切入，讓整個旅遊市場，不管是旅客或者是業者，可以更重視導遊這個元素所帶來的價值。

　　除了看台灣的旅遊產業以外，也因為我們一直往海外拓展，接觸到不同國家的導遊們，了解到國外的旅遊產業是怎麼樣看待導遊，而導遊又是怎麼樣去重視或者尊重自己的工作。在這次的創業中，我發現導遊就是每一個國家的外交官，他所說出來的話跟傳遞出來的訊息都必須要是精準的，因為他代表的是這個國家、城市或者場域，必須要正確傳達資訊，才能讓大家更喜歡這個旅遊目的地。

　　我們分別從平台、導遊、旅客三個角度來思考及經營MyProGuide這個品牌。第一個是站在平台的角度，讓我們的導遊和旅客可以有更容易的方式接觸到彼此，讓一趟旅程順利展開。同時，我們也站在導遊的角度，怎麼樣可以讓導遊得到更多的工作機會，又可以增加專業技能，甚至能夠自己接待客人，自我經營。從旅客的角度，在旅行當中，旅客最在意的是我這一趟行程好不好玩？導遊有沒有讓我覺得花的錢是值得的？所以我們會想盡各種方式讓旅客能信任這個平台、信任我們的導遊，進而預訂一位合適的導遊。當然，因為科技一直在發展，人們對於科技的運用跟習慣不斷在進化，所以我們也竭盡所能把在這個商業模式裡面可以運用的新科技納進來。

　　在未來，我們還會不斷地從這三個角度精進，讓旅

人們選擇導遊就像選擇住宿一樣，可以按照自己的需求和喜好，選擇最合適的「在地專家」，讓在有限的時間內，探索得最廣、認識得最深、品味得最道地。

　　一腳踏進旅遊產業，我們從導遊這個環節切入，希望讓整個旅遊生態圈可以運作得更好。

創新得到肯定，給了我們前進的動力

余怡臻

　　我和Jo原本都不是從事旅遊業，從不是這個產業的人、到經營MyProGuide，這本書要分享的是我們對旅遊業，尤其是對導遊這個職業的一些想法，我們在台灣、在海外所經歷的見聞；當然，還有做MyProGuide所遇到的挑戰。

　　作為一個專業導遊平台，對於導遊價值的認知與提升，是我們一直非常專注要探討的議題；另外，我們也希望在旅遊業裡面做創新，把看似不重要、但其實非常重要的導遊這個元素拿出來，然後如何透過數位化、科技化，在旅遊產業做一些新的、不一樣的事情。

　　過去都沒有一個地方收集、整理導遊的資料，現在有一個平台，一個數位化的方式，可以讓他們保存資訊；除了網站，我們也更進一步開發APP，讓找導遊這件事情變得非常簡單，去補足在團體旅遊跟自由行中間的這一塊。

　　接下來，書裡面還有產業專家的訪談，從最資深的導遊、中生代導遊、國外導遊，到旅遊業的經營者，從各種面向帶大家來看導遊是一個怎麼樣的職業、面臨了

什麼問題、有什麼進步空間，這都是我們想帶大家去探討的一些事情。

當初創立MyProGuide，是因爲看到坊間各種平台崛起，我在想有什麼產業其實還有很大的機會，那時候就看到了旅遊業，它還有很多東西是紙本的、需要人去操作的，然後我們發現大家出去玩都需要導遊，但好像又不能自己挑選導遊，有沒有機會是我們可以更認識導遊，甚至在旅行出發前就知道這個導遊的經歷背景？因爲這樣的刺激點，我們進入了旅遊產業，做了一個這樣的媒合平台。

平台剛出來的時候，的確有很多人不理解，甚至連導遊也不太願意上線，覺得很麻煩，但其實這就是資料數位化的過程，一旦把資料建上來，未來可以把所有在外面帶團的東西累積在平台上，所以當中我們也花了很多時間跟導遊做溝通和教育。另外，也有一些旅遊業者覺得我們是一個破壞式的出現，怎麼會有人把導遊資料收集起來又公開在網路上？對一些旅行社來說，他們可能會覺得這是公司私下的資產。但隨著網路的普及，就像是我們選餐廳可以看到每個餐廳的評價一樣，大眾評價已經是一個大家在消費時一種價值的呈現跟選擇的方式，所以這也是我們想做的事情。

之後，隨著越來越多導遊註冊，不管是平台的成長或是人數的擴張，我們都面臨了新的挑戰。但我覺得很開心的是，有導遊說他們平常帶團都是孤單一個人，

在這裡好像有了一個大家庭的感覺；也有一些導遊在這裡成爲他主要的工作和賺錢的管道，可以提供導遊工作機會也是我覺得很有成就感的事情；另外也有導遊分享MyProGuide會有一些不一樣的創新想法，是在傳統旅遊業當中比較難得的，這些回饋都更加深了我們做這件事情的意義。

　　從創業以來，我們也得到不少政府機關及海內外企業的支持和肯定，像是我們在2020年3月做了線上旅遊，這在業界也是一個比較創新的做法，這件事情讓我們獲選爲中華電信5G加速器、亞馬遜AWS在台加速器、500 Starups的新創團隊之一，這些都是過去累積到現在所看到的一些成就，我們也期許未來可以帶給不管是旅遊業或是導遊，更多新興的科技化功能，或是更新的旅遊方式，這些都讓我們有了持續前進的動力。

目錄

PART 1
導遊這一行

PART 2
走向知識型導遊

PART 3
導遊的經營與養成

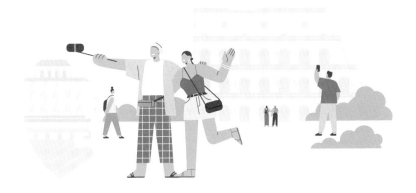

PART 4
達人導遊說帶團

PART 5
導遊答客問

導遊這一行

Hi

導遊的起源

MyProGuide台灣導遊團隊。
（左起為：Cipher、Shirley、Joe、Amy、Louis、Sylvia、York、Jessica、Q桑）

導遊這一行是在什麼時候、從哪裡開始出現的呢？探究導遊的起源，會發現在還沒有這個職業之前，類似導遊功能的角色就已經存在了，只要人們需要動身前往陌生異地，就有了解他所要去的那個地方的需求，不管是交通、住宿、飲食、文化，這時候，一個了解當地的人，便成為旅人與那個地方的窗口和橋樑。

因為有旅遊的行為，於是出現導遊的角色，看似簡單的因果關係，如果宏觀的來看，背後還有人類學為基礎。人類學家厄夫‧錢伯斯（Erve Chambers）在他所寫的《觀光人類學》一書中便把焦點集中在「觀光作為一種文化實踐」。張育銓副教授對於該書的導讀中提到：「觀光仲介對觀光經驗的形塑、創造以及行銷，尤其關鍵。觀光仲介扮演著文化媒介的角色。」這其中所謂的觀光仲介定義很廣，從觀光業規劃者、行銷者、相關服務業到旅遊作家、文史工作者都入列，其中，當然包括了旅行業及領隊導遊。

世界旅遊的起源

實際上有關人類旅遊活動的紀錄，可以說和歷史文明一樣久遠，且不論東西方都有類似的脈絡，從皇室貴族階級出遊，開展到宗教朝聖之旅、貿易通商之旅，並於現代普及於社會大眾。

以西方的角度，一般分爲上古時代、中古時代、文藝復興時代、工業革命之後。上古時代，指西元前5世紀～5世紀末，稱爲階級旅遊，皇室貴族才有能力到各地旅遊；中古時代，指西元5世紀末～13世紀末，宗教朝聖之旅蔚爲風氣；14～17世紀文藝復興時代興起以地理探險爲目的的旅行，接續18世紀歐洲的壯遊（Grand Tour）學習之旅；18世紀中葉工業革命之後，因火車、輪船交通工具的進步，帶動了大衆旅遊的發展。

東方以中國爲例，最早有觀光記載是在西周文王時，易經有云：「觀國之光，利用賓于王」，左傳取其「觀光」一詞，意指遊覽視察政策與風俗民情；上古時代還有孔子周遊列國，帝王微服出巡也早在戰國時代便有記載。西元前1世紀，有西漢張騫開通絲路；7世紀，有唐朝玄奘赴天竺取經；15世紀，則是明朝時鄭和下西洋；明末清初，更開啓了海外留學的風氣。

西方貴族階級在出遊時會僱用Courier，意指精通外語的侍衛兼嚮導；日本學者神崎宣武也提出在江戶時代就有敬拜神社的旅行，由旅遊代辦人負責規劃、擔任嚮導、安排食宿。這些都可以說是現今領隊、導遊職業的雛形。

至於世界上最早的旅行社，創立於1758年、總部在印度的考克斯金（Cox & Kings）是第一家正式的旅遊公司，但由於該公司以服務軍方爲主，因此一般認爲1841年於英國創立的湯瑪斯‧庫克（Thomas Cook）

是最早開始做旅遊生意的公司，當時他們以安排火車票及旅途中的餐食服務向旅客收費，後來更在1855年推出了第一個旅遊團，帶旅客前往參與在法國巴黎舉辦的世界博覽會。

美國旅行業發展的先驅，以美國運通（American Express）為首，也是目前世界上最大的民營旅行社。1850年成立時，從貨運起家；1891年首發行旅行支票；1915年設置旅遊部門，成為美國第一家旅行社，首創旅館訂房制度和信用卡服務。

近一百多年來，旅行業逐漸進入我們所熟悉的現代化大眾旅遊的年代。

台灣的旅行業發展

受到特殊政治環境因素的影響，台灣的旅行業有自己獨特的發展路徑。1949年中華民國政府遷台，並頒布戒嚴令，因與中國大陸處於對峙的狀態，兩岸中斷往來，同時間也限制人民出國觀光，從此台灣歷經了觀光發展的幾個重要階段，才得以逐步開放。

1953年頒布的「旅行業管理規則」是台灣第一部與觀光相關的法令；1956年正式啟動了觀光事業發展計畫，成立台灣觀光協會。這個階段以接待外國人來台為主，直到1960年才開放旅行社民營，並在1964年舉辦第一屆導遊甄試。1969年立法完成的「發展觀光條例」是

台灣旅遊史上重要的里程碑，後來許多觀光法令規章都以此為準則，至今仍被視為觀光產業之母法。1970年中華民國觀光導遊協會成立；1973年政府部門觀光旅遊管轄單位更名「交通部觀光局」，從政府到民間，觀光產業漸趨受到重視。

不過直到1979年，台灣才開放國人出國觀光，及辦理國際領隊甄試，進入觀光旅遊的擴張階段。其中尤以1987年解除戒嚴最為關鍵，同年開放國人赴大陸探親，重啟兩岸交流的大門。

2001年台灣全面實施週休二日，是國民旅遊蓬勃發展的開端，同時開放小三通，首辦華語導遊甄試，接續2008年開放陸客團來台觀光、2011年開放陸客來台自由行，開啟一波陸客旅遊的榮景。

於此同時，近十多年來，網路的影響力也迅速蔓延席捲了全球的旅遊產業，造就OTA（Online Travel Agency）線上旅行社的興起，以網路科技結合旅遊產業的新型態旅遊服務，除了有提供旅遊體驗與行程的線上平台，還有訂房網、機票網、比價網的興起，有別於傳統旅行社，OTA使得旅遊元件碎片化，助長自由行更加容易，團體旅遊與自由行的此消彼長，消費者旅遊行為的改變，自然也影響了導遊的角色與功能。

導遊角色的變與不變

不論古今，人們總是渴望著探索世界，導遊也始終是旅人接觸世界的重要窗口，這個本質沒有變，只是隨著旅遊環境、條件、型態的改變，人們對導遊的依賴不同。現代化社會由於資訊發達，旅行方式可以更自由，但這代表導遊失去了角色嗎？實則不然，正因為旅客的玩法更多元，對於客製化及深度旅遊的需求更甚，導遊有了新的發揮空間，然而這也代表需要更多的專業。同時，因為是資訊透明的時代，加上網路的興起改變了許多產業生態，導遊更有機會「浮上檯面」，雖不是新行業，但從此有了新面貌。導遊這一行，正蓄勢待發。

台灣觀光發展大事記

- 1949 中華民國政府遷台，宣布戒嚴，與中國大陸中斷往來
- 1953 頒布旅行業管理規則，是最早的觀光法規
- 1956 正式啟動觀光事業發展計畫；成立台灣觀光協會
- 1960 開放旅行社民營
- 1964 首辦導遊甄試
- 1968 頒布導遊人員管理規則
- 1969 完成「發展觀光條例」立法
- 1970 成立中華民國觀光導遊協會

- 1973 改制交通部觀光局
- 1978 暫停受理旅行社申請設立
- 1979 開放國人出國觀光；首辦國際領隊甄試
- 1986 成立中華民國觀光領隊協會
- 1987 開放國人赴大陸探親
- 1988 重新開放旅行社申請設立，分爲綜合、甲種、乙種3類
- 1989 修訂護照條例，採一人一護照制；成立中華民國旅行業品質保障協會
- 2001 全面實施週休二日；開放小三通；首辦華語導遊甄試
- 2002 分階段開放第二、三類大陸觀光客來台；加入WTO，開放外籍人士來台投資旅行社
- 2004 導遊和領隊改制爲專技普考國家考試，由考選部負責考試、觀光局負責訓練
- 2008 開放陸客團來台觀光，開啟兩岸包機直航
- 2011 開放陸客來台自由行
- 2015 來台旅客突破1千萬人次

參考資料

《觀光人類學 旅行對在地文化的深遠影響》，作者：厄夫‧錢伯斯（Erve Chambers）、譯者：李宗義、許雅淑，游擊文化出版，2019年

導遊一定
要有證照嗎？

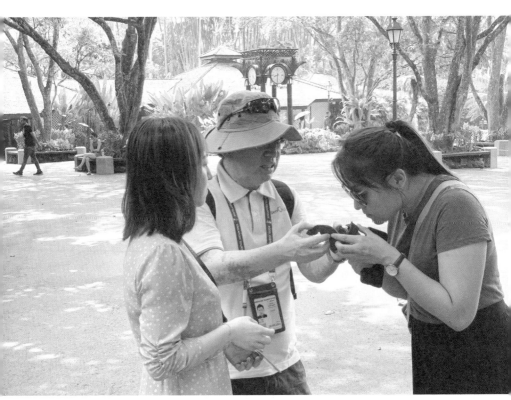

新加坡導遊以他的專業向旅客介紹植物與感受氣味。

導遊一定要有證照嗎？關於這個問題，常常引起旅行業者兩派的論辯。綜觀世界各國的相關規定鬆緊不一，歐美國家大多服膺自由市場機制，沒有硬性的資格限制，但是以觀光爲重、重視導遊專業的國家，仍然存在導遊證照的訓練與考試機制，例如：英國、義大利是其中培訓制度較嚴格的國家；亞洲國家大多都有導遊證照制度，但也有完全不需要導遊證的地方；而有些國家的導遊證由政府單位發出，有些則是民間組織給予，但不論是由什麼單位頒發，證照是對導遊的基本認證，也是旅客在與「陌生人」碰面之前，第一個建立彼此信任感的介質，對接下來的旅行有著較爲安心的起始點。

台灣的導遊證照制度

　　根據台灣《發展觀光條例》的定義：導遊係指執行接待或引導來本國觀光旅客旅遊業務而收取報酬之服務人員。台灣的導遊證照區分爲華語導遊與外語導遊兩種，需先通過「專門職業及技術人員普通考試導遊人員」的筆試，然後參加由觀光局主責的98小時培訓課程，其中包含台灣主要景點的導覽內容、觀光法規、危機處理等接待旅客時所必備的基本知識與技能，在受訓完成後即可取得華語導遊證。如果是外語導遊，另須通過口試關卡，確保導遊具備流利的口語表達能力與能夠聽懂旅客所說的話。除了華語導遊之外，爲了因應來台

沒有你，旅行怎麼可能有趣？顛覆對導遊的想像

旅遊的旅客有不同的語言需求且持續增多，因此台灣的外語導遊語系也不斷增加中，目前共有14種之多，準導遊必須使用報考的語系來回答考官的問題，包括：自我介紹；本國文化與國情；風景、節慶與美食三大部分，其中筆試占75%、口試占25%，但口試不得低於60分。這在其他國家並不多見，大部分看的是導遊的專業能力為主，語言僅為附加的測驗參考項目。

在考試制度上，台灣把規格拉到國家考試的層級，但在換證規定上相對寬鬆，每3年之內只要執業過一團即符合續證資格，不論是一天、一小時或多天數的行程都允許，並且不需要再次受訓。有業者認為現行培訓內容沒有與時俱進，更逐漸流於「應付」或「形式」，對於真正的導遊專業沒有實質幫助；也有業者認為國家不需要介入，因為考試通過並不代表就會帶團，所有的培訓或適不適任導遊職業應該交由市場決定。若從消費者的立場來思考，關心的重點會是當來到一個人生地不熟的地方，怎麼樣找到值得信任的導遊？當然，證照會是基本保障。

借鏡各國導遊制度

以目前各國的導遊相關制度，有沒有哪個地方的導遊文化或模式可以參考？英國和日本或許值得借鏡，這兩國的導遊證照考試要求相對嚴格、考取不易，也因此

通過考試的導遊專業可信度很高。

　　再舉例泰國來說，需要先拿到北、中、南區域性的「粉紅導遊證」，經過數年的帶團經驗後，才能有資格再接受進階受訓，取得泰國全域的「銀色導遊證」。柬埔寨的導遊則需隸屬在旅行社之下，由旅行社幫忙報名受訓至少6個月的導遊課程，訓練課程結束後還要經過一連串的程序才能拿到導遊證，整個流程大概需要花費一年的時間。

　　此外，像是不丹、土耳其、坦尚尼亞則是每年換證一次，而且換證的條件也比較嚴格，每次都需要再重新受訓，特別是不丹，每次換證都需要再經過3個月的課程，而其他國家也大多要證明一年之內帶過特定數量的團或達到一定的人數，才能夠延續導遊證照的期限。

導遊認證制度的重要性

　　許多人以為導遊只是個說話的工作，看起來似乎每個人都可以勝任，但如果真正要把導遊當作職業來對待，其專業的態度必須是不一樣的。考取證照表示是把它當作認真的角色來看待，必須取得證照後才能合法執業，就像是廚師的證照一樣，表示他在這個領域比別人有更多知識和專業，否則每個人都會煮飯，豈不是人人都可以來當主廚了？也因此，作為專業導遊平台先驅，MyProGuide一直主張導遊必須要持有證照，才能展現

出對導遊工作的重視、並且曾經受過一定程度的訓練。

　　證照其實也是對職業的基本尊重，導遊的工作就像是外交大使的概念，當取得這張證照的當下，就被授予了傳遞正確資訊及具有外交使命，代表著一份濃厚的責任感。而專業是架構在責任之上，先認知導遊該有的責任之後，專業度就需要靠自己的充實和累積，證照則是篩選出特定的職業群體的方式。

　　對於導遊而言，新興起的導遊媒合平台，有著更正向的意義。雖然網路上可以找到許多標榜在地達人帶遊的平台，但並非在地人就一定最了解在地獨有的特色。舉例來說：天母人不一定了解天母的發展歷史，也不一定知道天母好吃好玩的景點；又或者有人以為住屏東就一定常去墾丁，住嘉義就會熟悉阿里山，這些都只是迷思。當然，在地人或許更清楚除了常見資訊以外的當地小祕密，而達人帶玩模式的確也有它的市場存在，但比較偏向於旅客只是想要找個地陪或熟悉當地的人，較難以專業化去衡量和看待。

　　導遊證照制度是重要的，但是不是一定要國家考試的規格？我們認為民間也可以來做這件事，重點在於有一個具公信力的單位能認證有資格傳遞這些導覽內容的導遊。而最終不管制度如何，重要的是確保導遊一直能具備最新的知識，訓練和發證不該淪為一次性，應該是個不斷交互前進的過程。

任何人
都可以當導遊？

具備證照的導遊，代表基本的認證和可靠度。圖為新加坡導遊。

什麼樣特質的人適合當導遊？MyProGuide專業導遊平台有很多接觸新導遊的經驗，歸納出4種主要樣態：剛畢業的學生、青壯年轉換跑道、超級愛旅遊的玩咖、退休人士再度就業，其中又以後者爲大宗。

　　實際上，每位導遊的背景不一，造就不同的帶團特質，若能善用本身具備的專長，更可以塑造出不同於他人的差異化優勢。以MyProGuide的媒合經驗，平台合作的對象中就有許多很具獨特性的導遊，像是Rita具有時尚精品圈的工作背景，本身就散發出一種高雅氣質，善於跟VIP貴賓打交道，帶的團偏向高檔團或高規格的貴賓團。另一位導遊Willi曾經是消防隊員，並且在德國生活過，特別能帶登山、挑戰百岳這類的行程，因爲他的體力優勢，又有良好的戶外知識，再加上語言技能，豎立起一般導遊很難跨越的門檻。又如帶著奔放熱情風格的Elena，因具備曾在中南美洲擔任公關的經驗，便常常負責政府高官、國外使節團來台的帶團工作。還有一位熱心里長，原本只是喜歡揪里民團出遊，後來覺得自己可以講得比導遊還好，乾脆考張導遊證，自己拿起麥克風，逗得里民們嘻嘻哈哈。另外，也有軍事背景的導遊，很習慣站在群體前面演說，說一是一、說二是二的嚴謹風格就特別適合帶平均年齡較資深的團，能夠更有秩序的指揮，若是資歷較淺或年輕的導遊可能會不好意思管理客人；但是若讓他擔任學生或年輕人所組成的旅遊團，又可能會太過嚴肅。

當然，把個人經驗運用在導遊工作上仍需要心理上的調整，像是退休軍官以前可能是高高在上的位置，但如果還是用長官式的命令語氣跟客人說話，被客訴的機會便大大提高，適當地調整帶團心態，認清當下角色的責任，將自己融入帶團的情境中，才能夠讓整個旅程更為順利。

　　因此，到底什麼樣特質的人適合當導遊？其實沒有一定的限制，不管過去是什麼樣背景或者個性的人，都有可能找到自己可以發揮的地方。

導遊的在職訓練

　　從另一方面來說，導遊的在職訓練便顯得重要，並非考取導遊證照後就不必再充實學能，要能稱職做好導遊的工作必須不斷補充新的知識。這也是台灣的導遊證照制度中一個很大的盲點，拿到導遊證之後幾乎就等於終生有效，因為換證門檻很低，現存的制度中沒有所謂的在職訓練，只能靠民間、協會或業者等自行開設課程，並由導遊主動參與學習，而政府單位對於在職訓練未能在其中發揮功能。

　　以MyProGuide專業導遊平台為例，由於導遊媒合為主要服務項目，因此在職訓練是其中相當重視的一環，並將訓練課程分為三大方向：景點知識、危機處理、延伸技能。在景點知識上，除了必備的熱門景點基

本導覽內容，針對不同類別也會開課增加導覽深度，例如故宮的館藏、寺廟眾神的故事，每個景點都還有可以更深入挖掘的知識；又或者針對不同國籍的客人，加強他們會感興趣的內容以增加連結感，例如在台北的林森公園有座鳥居代表日本第七任總督明石元二郎在台灣的一段歷史，如果是帶日本客人經過此處，就會特別介紹他的故事。

危機處理則是另一個重要性不亞於景點導覽的訓練項目。除了必備基礎急救技能以因應客人可能受傷、生病等狀況之外，在行程中還可能發生各種問題，例如：客人無故消失、司機罷工、餐廳出菜異常等等，將常發生的意外狀況匯整之後，透過案例分析的分享，讓大家可以事先提出應對方式，在實際遇到狀況時會降低陌生感，有效應變。當然，由於可能發生的事件太多，還是會有意想不到的狀況，這時候導遊第一線的臨場反應能力就非常重要，最好能夠當場把問題處理掉，避免將問題丟回公司、一來一往的時間消耗，容易讓事件和問題擴大。

延伸技能可以涉獵的範圍就更廣了，舉凡導遊實務中需要使用到的各種技能都可以再加以訓練，例如：怎麼拍攝影片，如何跟司機、領隊互動，甚至發聲練習等都列入課程之中。

至於在主題行程的專業上，就必須導遊自己決定想要精進的方向，因為旅遊會接觸到的領域很廣泛，要先

知道自己想成為哪一類型的導遊，例如：對建築文物或廟宇很有興趣，就可以朝這個方向充實，加深自己的專業知識，會是比較有效率的方式，不過實務上確實具備「專家」知識的導遊較為少數，但這就是優勢，可以凸顯與別人的差異化。

深入在專精領域，讓導遊更具競爭力，圖為新加坡導遊為旅客介紹植物小故事。

以專業導遊為號召的平台

作為專業導遊平台的先驅者，MyProGuide堅持能夠加入團隊的導遊，首要條件是必須持有證照，如果是沒有證照制度的國家，也要有完成導遊培訓的認證；其次就是必須經過面試，通過基本資格審核。

以此來評估專業導遊需要具備的條件，面試有三個重點：個性（personality）、語言（language）、知識（knowledge）。首先會評估導遊的個人特質，需要可以與旅客互動，具備良好的溝通能力，具有熱情，可以帶給客人愉快的旅遊心情；接著是語言能力的測驗，多數導遊在使用第二語言時會帶有較重的口音，但口音不是問題，重要的是要能讓對方聽得懂導遊所表達的內

容；最後才是專業知識，對於基本熱門景點的解說內容要能夠很流暢，畢竟身為導遊，旅客常拜訪的景點就是最基本的題目，需要將這些內容烙印在腦海中，隨時能夠說上一段小故事；而加分題，就是看看導遊是否有個人特別熟悉的領域或特殊專長，在媒合旅客的時候能夠為自己加分。至於把知識放在最後的原因，是因為知識之於導遊是沒有天花板的，本來就要不斷地去充實，這部分也可以在後續的在職訓練中繼續加強。

泰國導遊散發著熱情的氣息，總是能讓旅客帶著笑臉離開。

MyProGuide很願意給新進導遊機會，面試通過之後、正式帶團之前，會先讓新進的導遊跟著前輩參與兩次帶團，第一次為實習，跟在旁邊學習資深導遊怎麼操作；第二次親自上場，但會搭配一位資深導遊給予指導以及打分數，若有狀況發生時也能及時支援，符合標準後才能在下一次出團時正式獨立帶團。

　　經過這樣的測試，仍然會有大約20%的人被淘汰，也有少部分人會在這2、3次的過程中發現自己不適合當導遊。能夠順利留下來的，才是較為適任並有心朝向一位稱職的導遊邁進。而平台之所以規劃種種訓練與篩選標準，也都是為了最終能夠找到真正想要以導遊為職業的人選。

導遊就是
一直到處玩？

MyProGuide印尼導遊，總是笑嘻嘻的，熱情奔放。

當導遊眞好，可以常常到處玩。這是多數人對導遊的最初印象，也是太過美好的想像。想到旅遊總是件讓人開心的事，但是旅遊時，身爲旅客可以很放鬆，但導遊卻是處在工作的狀態，就跟一般人上班一樣，需要專心應對，想著每一個景點怎麼導覽、有什麼故事可以分享、思考與準備接下來或任何可能發生的事情，對於眼前的風景或許是無暇欣賞的。多數人會以旅客的角度揣想當導遊的感覺，實際當上導遊之後，才發現稱職的導遊從一出門就需要戰戰兢兢的，一點都不放鬆。

對導遊工作的迷思

導遊需要具備的知識遠比各位想像得多，因爲旅客問的問題時常遠超出原本介紹的景點範圍，他們可能聯想到周邊的任何事物，什麼樣的問題都可能出現，學生團、家庭團、商務團會提出的問題也不一樣。因此導遊需要具備的知識便不能只局限在景點本身而已，需要不斷地延伸，例如：這些年、這幾天在這個地方發生什麼事，有什麼活動訊息，甚至是在哪裡可以買到限量商品等等，各種問題都可能是客人會發問的。導遊就好像是智多星，幾乎必須朝向「行動百科全書」爲目標邁進，如果沒有不斷去增進相關知識，加上人人隨時可上網的時代，很容易就被旅客考倒，因此在累積知識上，也遠比大家想像的還要下更多功夫花更多時間。不過的確也

有許多導遊覺得只要負責把眼前的景點導覽介紹完就好了，客人有什麼其它的問題就請他們自行上網查找，形成導遊品質參差不齊，造成旅客觀感不同，這也是現在導遊市場面臨的一大困境。

另一方面，應該也是許多人不知道的──導遊其實是個較為孤單的職業。因為都是獨立出團，即使像大型旅行社可能一天有十幾團，很多導遊同時出動，但實際上還是各自獨立作業，頂多在景點遇到認識的夥伴打個招呼之外，工作的過程中幾乎沒有所謂的同事，每天都是獨自上下班。因此，當導遊還要能接受獨來獨往的工作模式，這點也跟許多人的想像不同。

帶團必備的基本功

從帶團之前的準備到帶團的過程中，導遊到底要做哪些事呢？簡單來說，當導遊接到「帶團」的通知後，在出團之前就有許多工作需要準備，首先是關於路線中會拜訪的景點，就算行程中的地點都去過、導覽過，還是要假設自己對這些景點是不熟悉的，再次複習它的歷史資料、地理位置、挖掘周圍可以衍伸出來的內容。其次是關於人，要了解團員的背景、組成模式等，例如：旅客來自哪裡，大概的年紀、職業等等，才能與他們拉近距離，增加信任與好感。再來則是流程，出團前一天要先跟司機聯繫，再次確定好隔天的集合時間地點、司

機會走的路線，避免可能的塞車路段等，除了可以掌握時間外，也能依照行經的路線準備車程中的介紹內容，例如：從台北前往九份，會走高速公路還是山路，在車上沿途介紹的內容就會不同；另外還包括旅客的房間分配、特殊飲食需求等等都要事先設想及安排，在出發前有完整的沙盤推演，才能夠在帶團過程中發生狀況時迎刃而解。

在帶團的過程中要注意的事情就更多了。如果帶的是大團體，就需要留意行進間的第一個團員與最後一個團員之間距離有多遠，客人有沒有都跟上，因此通常會設法從團員當中找到能夠幫忙壓後的人選。若帶的是小團體，就必須先弄清楚誰是團體中的領導者，遇到問題或需要取得旅客同意時，先與這位關鍵人物溝通，後續的事情就會順暢得多。這些都是導遊可以運用的帶團技巧，端看個人如何運用，這也是為什麼導遊需要有管理能力，才能維持團體的秩序。此外，導遊還需要會臨機應變，客人身體有狀況時怎麼辦？突然下雨導致需要調整行程時該如何處置？旅途中的突發事件很多，有經驗的導遊能在現場的第一時間就把問題解決掉。

每到一個新的景點，有經驗的導遊都能像是第一次來到這裡一般，介紹時充滿著熱情；但另方面又要讓客人知道導遊對該景點的特色、文化、背景以及相關知識等等瞭若指掌。每一次出團，都得這樣一路兢兢業業，直到行程結束。下團之前，還有許多事情可以不斷提醒

團員，例如：行程結束後可以再到哪裡逛逛，可以去哪裡吃什麼、該如何回到飯店……，如果是直接前往機場，還要先確定好護照等重要證件是不是都有準備好，是否完成退稅等。看完上述關於導遊應該做的事之後，或許就能夠知道導遊的工作並不是想像中到處玩，用「旅客的保母」來形容可能更貼近一點，不過導遊卻是在做保母的過程中，還要知天文曉地理講故事，讓每位旅客帶著笑臉離開，這才是最具挑戰性的。

為導遊加分加值

　　導遊要做的事情這麼多，怎麼樣維持一定的品質？以MyProGuide來說，透過面試就做了第一次篩選，加上給予導遊帶團時的相關規定和支援，像是一律穿著制服，並規定不能穿拖鞋，從服儀整齊開始讓客人留下良好的印象；支援方面，平台在每位導遊第一次帶團時提供「新手包」，內容物包含地圖、點名版、旗子、行動電源、保健物品等基本配備；同時，避免劣幣驅逐良幣，每一位導遊的外語能力都經過平台考驗，保證所派出導遊的語言與專業能力都在水準之上，維持客人對MyProGuide導遊的信任。另外，所有MyProGuide的旅行團一律不進購物店，也不會強制向旅客收取小費，以避免額外的爭議，藉此提高消費者的信賴度。

　　導遊提供的服務態度、品質內容，客人都能夠深

刻有感，時常會給予意外的回饋，MyProGuide的導遊中便曾經有不少這樣的經驗。例如有位導遊的客人是一組樂團，他們作詞作曲編了一首歌送給導遊，在旅程結束前的車上演奏出來；也有導遊遇到客人在挑選名牌包的時候刻意詢問他的意見，結果居然是要送給他的小禮物；當然更不乏旅程中恰好遇到導遊生日，客人送大蛋糕唱生日歌祝福；也有旅客自動自發給小費作為對導遊的肯定；更常常有客人在行程結束後請導遊吃飯……不管是任何形式的感謝，對導遊來說都是莫大的鼓勵。

　　MyProGuide的導遊個人頁面提供有旅客填寫評價的機制，就如同消費者在網路上選購商品時，會先參考過去買家的評論或經驗後才決定是否購買。透過導遊評價的方式，便於讓更多人知道該導遊的表現，提供給未來的客人參考。也因為導遊會希望自己的好表現能夠被記錄下來並在網路上流傳，都會特別鼓勵旅客們為自己留下評價。當旅客留完評價之後，系統上還設計了「小費」的機制，旅客可以自由決定要不要透過電子支付的方式給導遊小費與金額多寡，而目前最高紀錄曾有客人一次付了高達200美金的小費作為鼓勵。總而言之，不管是撰寫評價或者給予小費，任何一種方式對導遊都是激勵與肯定。

　　或許比起一般人，導遊確實有更多機會可以到處走走看看，甚至住高檔飯店，也的確有人是抱持著深度認識世界的心情，透過當導遊而更了解各個景點、歷史文

物、自然生態等知識，並將所學傳遞給旅客，而不再只是走馬看花。嚴格地說，導遊確實是一個可以增廣見聞的工作，儘管並不是以遊客般玩樂的心情，卻仍然能有很多收穫與成就感。

任何正向回饋都是鼓勵與認同感，讓自己成為更優秀的導遊。
（左起爲：Cipher、Shirley、Amy、Joe)

為什麼
旅客需要導遊？

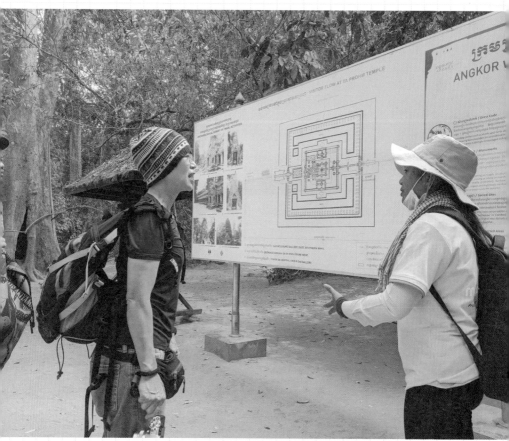

柬埔寨導遊向旅客介紹吳哥窟。透過導遊，讓旅客更能與當地連結，增加旅遊品質。

當自由行越來越方便，旅客還需要導遊嗎？導遊就像是當地資訊的提供者，旅客和旅遊地的中間人，扮演傳遞訊息的角色，旅客當然可以不需要導遊，什麼事情都自己來，像是國內旅遊，語言溝通沒問題、交通自行開車也容易、景點特色上網查找也很方便，若只是單純踏青拍照，好像不特別需要導遊；但是如果去登高山，對山路不熟悉、對氣候沒把握，旅程的風險相對提高，這時候你絕對需要一位導遊。

　　導遊其中一個很大的功能是降低旅客在旅途中遇到問題的風險。當自己安排旅程時，如果只知道當地的特色景點和想要到達的某些地方，但是沒有特別研究路線，不清楚點跟點之間的距離、交通狀況等，很可能無法排出最順暢的行程、達成每個景點都去的願望；這時候，如果交給導遊幫你規劃行程、提供建議，不僅可以節省時間，也能讓旅程更為悠閒順暢。此外，當到達一個景點，想知道要看什麼重點、其背後的歷史，或者現場有疑問，像是最合適的照片拍攝角度……等，導遊就是那個為你說故事和解答疑惑的人。甚至更基本的，如果語言不通，導遊便能成為你的翻譯者，協助溝通行程中的大小事情，處理旅途中的所有疑難雜症，讓你更有安全感。因此，導遊就是在旅程中扮演讓你行程更省時、旅行更安心、收穫更豐富的重要角色。

跟團和自由行只能二選一？

　　到底跟團好還是自由行好？有些人會在這兩者之間猶疑不定。所謂跟團，大約95%的行程內容，餐廳、住宿，全部都由旅行社安排妥當，不需要費心旅程當中的所有事情，僅需跟著上下車、隨著導遊步伐走，但相對的不能自行決定停留的地點和時間長短；而自由行就必須自己預訂機票、飯店，以及到了當地之後的所有交通、行程全部自己安排，耗時費力但較有彈性。

　　過去，旅客自己訂機票、住宿沒有這麼便利，因此旅行社會推出機加酒的產品，也就是幫自由行旅客代訂機票和酒店。自從網路興起後，旅遊平台不但取代了旅行社的代訂功能，連導遊的角色也慢慢地從旅行社獨立出來，過去導遊被歸屬在旅行社底下，旅客無法在行前直接接觸或者選擇導遊，就算在行程確定後也無法事先知道導遊是誰，但現在可以依照個人需求的項目、時段來聘請導遊，有更多元彈性的選擇，也打破了跟團和自由行只能二選一的限制。

　　其中最常見的一種形態是Join Tour，也稱為小跟團。當旅客來到陌生的異地，最常遇到的是交通與導遊問題，特別是離城市有點距離的風景區或小鄉鎮，對外地客來說並不容易自行前往，在地旅行業者為求解決之道，便衍伸出當地半日、一日行程的旅遊產品，讓來自世界各地的旅客依照自己的時間及興趣選擇路線，臨時

湊成一個旅遊團，解決交通和導遊的問題。這有點類似過去旅行社所提供的自費行程，或者機加酒的加價購，把旅遊元件細拆出來單獨販售。

　　至於什麼樣的地點適合做Join Tour？其實任何地方都可以，以MyProGuide的產品線來說，各大城市的經典「市區」一日遊也有需求客群，不過相較於交通較不方便的熱門景點，例如比較台灣的台北、九份，或泰國的曼谷、大城，後者的受歡迎程度都更高，若探究原因則又回到「為什麼旅客需要導遊」這個議題上，要了解的依然是旅客的需求在哪裡，只要有旅遊服務的需求，就有導遊發揮的空間。

有導遊讓旅程很安心。圖為導遊於中正紀念堂向旅客導覽解說。

走向知識型導遊

MyProGuide
讓導遊的專業價值被看見

導遊的背後，是一連串辛苦的準備，才能帶給旅客最正面的旅遊體驗。

網路改變了世界，改變了人們的生活，可以想見，這股新勢力也必然伸向旅遊產業。當旅遊元件被拆爲碎片化，旅客可以更自由地組裝自己想要的旅遊產品，從機票、旅店到行程，線上平台如雨後春筍般冒出來，如何滿足旅客的各種需求，有著無限發揮的想像力。

　　創立MyProGuide，就是因爲觀察到各種網路平台Airbnb、Uber、KKday、KLOOK等相繼崛起的趨勢，在決心不當上班族要自立門戶創業之時，我們便思考還有什麼領域可以做這樣的串接？發現不管是身邊的外國朋友，或者自己到國外出差時，想要在當地旅遊、想要有個當地專家帶著導覽，卻找不到合適的平台或管道提供導遊服務。當自由行旅客越來越多，但要去哪裡找導遊？在路上看到許多自由行旅客卻不是自己的客人，導遊如果不靠旅行社又要到哪裡找工作機會呢？看到了這個旅遊市場的需求缺口，我們便決定要把想法化爲行動，建置一個導遊平台。

度過創業初期的危機

　　網站架設初期，MyProGuide由一群沒有旅遊背景卻抱有理想的年輕人在摸索中前進，連網頁的長相都非常陽春，經歷過多次調整，現在所看到的網站內容已經是第四個版本。於此同時，在一邊搜尋全球相關網站、持續觀察市場趨勢當中，我們發現到如果不是持有

證照的導遊，常發生很多狀況導致生意無法延續，以曾經收到大筆投資但後來結束營業的「脆餅」為例，即使他們擁有很多導遊，有許多使用者，但是常常兩邊無法準確對接，分析其中的原因，推測因為這些站上的「導遊」，並不把導遊當成是有專業知識與技術的職業來看待，不少人只是付出零碎的時間到網站上供旅客預約，但在專業度上無法控管，造成媒合失敗率提高，影響市場的可信度，進而損害品牌名譽、旅客的接受度與信賴感。經過幾個月的市場觀察，我們拍板定調要做一個真正以導遊為職業的「專業導遊平台」。

網站建置的前半年，我們重心幾乎都放在網頁優化上，不斷參考、思考使用者期望的功能、呈現方式等，但沒想到很快就遇上了創業之後的第一個危機，合夥人之一、也是網站的工程師決定離開，但因為另外兩位創辦人都不是工程師出身，不夠了解網站架設的細節，該如何繼續下去？當時第一要務是尋找新的工程師，在沒有任何人脈的情況下，我們想盡辦法參加任何工程師的聚會，就為了從中尋找到合適的人才。此後，再次有了稍微完整的團隊雛形後，開始與工程師一起設計、討論，親自參與每個階段的架構，了解到既然要做網路平台，就算是經營者也應該要熟悉整個網站架設，如此才能依照使用者需求直接跟工程師溝通需要哪些功能，以得到最好的使用者體驗。終於，「MyProGuide（鉑鑢）」正式上線。

解決了網站問題，下一個難題隨之而來：導遊從哪裡來？在並不認識任何導遊的窘境下，我們決定從擁有導遊群體的導遊協會著手，於是拜訪了當時協會的理事長，在他的引薦下有了幾份導遊名單，其中一位70多歲的資深導遊，相當具有熱忱與學習新資訊的觀念，成為MyProGuide網站中，編號第一號的導遊。就這樣靠著導遊間的互相介紹，一位一位邀請進來，使得我們網站有了最初期的20位導遊。但是增加的速度依舊緩慢，接著又再透過舉辦說明會的方式，向導遊們說明平台的價值、優勢，邀請他們前來註冊使用，光是招募大概又花了半年的時間，隨之，我們有了100位導遊上線。

最初期的網站樣貌，MyProGuide開啟承擔導遊與旅客之間串接的責任。

從2015年9月訂出商業計畫，2016年2月網站上線，同年5月正式買下myproguide.com的網域，直到2016年12月，MyProGuide終於接到第一組客人。這段路走得很長，但從黑暗中見到了第一道曙光。

突破僵局站穩腳步

　　營運初期，本想著網站建立後，生意就會自動上門，而且是源源不絕，但事情並不是如此順利。MyProGuide因為沒有知名度，可以想見網站乏人問津。由於能見度不高，廣告預算又有限，只好設法藉助其他旅遊品牌的力量導客回來，只要是可以註冊的國內外旅遊平台，全部都能看到我們的名字，2017～2018年期間，從增加網站的曝光量開始，並靠著來自其他旅遊平台的客製化訂單度過，雖然有了不算太差的成績，但仍然處於虧損的狀態。

　　有了導遊，但沒有生意，加入平台的導遊們也開始反映沒有工作，那就來幫大家找工作吧！我們再次研究和探索市場後思考解方決定展開導遊派遣業務，讓需要導遊的旅行社或組織，可以透過MyProGuide安排導遊，直到與某個旅遊平台展開了幾次的合作，調整配方直到模式成功，事業開始出現轉機。

　　當時該平台推出景點交通接駁的服務，但發現客人在車上會覺得無聊，司機又不會講英文，常常造成許多

溝通困難，旅客不只時常不見而且也找不回來，因而開始出現一些客訴，於是與平台討論後，決定不如來安排一個導遊隨車吧！該產品推出之後市場反應很好，從1天1台車慢慢增加，到後來1天可以超過30台車，這一波生意讓MyProGuide站穩了腳步，也找到市場定位。

不知該說幸或不幸，接下來遇到的挑戰就是業務量大增，導遊數量供不應求，真讓人哭笑不得！常常發生隔天要出團但還缺導遊的狀況，內部同仁甚至做好心理準備，若真的找不到人就要親自上場，而這樣的故事也確實發生過，由我們自己帶團支援。於是團隊一直不斷地瘋狂招募導遊，除了請已經合作的導遊幫忙轉介外，更在任何能夠找到導遊的管道發布資訊，那段時間很多導遊群組都出現過MyProGuide徵求導遊的訊息，也因此意外增加了很多曝光機會，在訊息不斷轉傳之下，本來沒有知名度的MyProGuide，讓更多導遊因此認識，使得團隊不斷地擴大。

進軍海外的契機

由於最初設定的目標客群是來台灣旅遊的外國旅客，MyProGuide在架站之初就設定為英文版，但一開始並沒有想到讓旅客也可以透過網站在國外尋找導遊。意外地，在2016年9月接到一位來自杜拜導遊的來信表示也想要加入，我們心想既然世界各地都有旅客、也有

找導遊的需求，不妨就開放給全世界的導遊都可以來使用，在沒有特別廣告宣傳的情況下，陸續又有南非、摩洛哥和其他國家的導遊前來註冊，不知不覺開始步入國際化了。

因為不斷地有國外導遊前來使用，MyProGuide也因此開始有了到海外主動出擊的想法，第一站便來到菲律賓。在因緣際會下，我們接待了一組菲律賓旅行團，團員中有位能力很好、對MyProGuide有著特殊熱情的客人主動提及希望可以協助我們發展，回到菲律賓後，他便安排MyProGuide在主要城市進行導遊招募說明會。業務開展初期，我們也必須親自往返菲律賓處理相關事務，終於成功跨出海外設點的第一步。

接下來，我們鎖定在東南亞尋找機會，看中的是物價相對便宜，又是歐美客的旅遊重點區域——泰國，作為海外拓點的第二站。畢竟是觀光主力大國，旅遊資源與資訊相對豐富，因此按照菲律賓的拓展經驗，我們再次在泰國建立起團隊。另一個海外拓點讓人印象深刻的國家是緬甸，當時的考量是到緬甸的機票較便宜，旅客對於緬甸又充滿好奇，但政局動盪、語言溝通成為阻礙，加上旅客要在緬甸找導遊更為困難，有著想玩又擔心安危的情形，因此找導遊的需求更深。後續我們又開發了新加坡、越南、印尼和柬埔寨等國，更進軍到日本、法國、土耳其，最遠甚至延伸至非洲的坦尚尼亞、摩洛哥、馬達加斯加，至今累積有30多個國家。同時，

MyProGuide也開始積極在海外洽談當地的旅遊平台成為策略聯盟合作夥伴，一步步成為國際化的導遊平台。

計畫推動MyProGuide導遊證照

在海外拓點的行動中，我們也發現有些國家已廢除或並沒有導遊證照的制度，像是斯里蘭卡、孟加拉，導致對於導遊認證有難度，「那我們來發一張證照給他吧！」便延伸出這樣的想法。就像是紅十字會的概念，紅十字會不屬於任何政府單位，但是廣為世人所認同，所訓練出來的救難人員救生技能更是具有一定的專業度。以導遊來說，即使已經有當地政府頒發的導遊證照，還是需要再訓練得到更多的專業知識，因此我們希望透過MyProGuide發出去的證照加深對導遊的品質保證、認同，甚至指名要取得此證照的導遊來服務。

為此我們擬訂了「MyProGuide Tour Guide License」計畫，設定申請資格，規劃訓練課程和考試制度，為了推廣到國外、得到認可，也持續接觸各國政府單位或各地旅遊協會等相關組織，以及規劃後續進行宣傳和行銷活動，讓這樣的認證被廣為認識。實際上MyProGuide一直都有舉辦各種訓練課程，讓導遊可以透過參加課程學習相關技能，增進自我能力，增加得到工作的機會。在這些年累積的基礎之上，一步步把專業導遊制度建立起來。

MyProGuide大事記

- 2016／02 導遊平台網站上線
- 2016／05 買下myproguide.com網址
- 2016／12 接到第一組客人
- 2017～2018 和OTA旅遊品牌合作派遣導遊
- 2018／03 海外據點第一站菲律賓
- 2018／05 泰國團隊建立
- 2019／12 第10個海外團隊成立
- 2020／03 推出線上導覽
- 2021／05 Theonlinetourguide.com上線
- 2021／07 累積1萬5千名導遊上線、50萬名旅客
- 2021／10 MyProGuide App發布,「外送」導遊
- 2021～MyProGuide Tour Guide License進行中

沒有你,旅行怎麼可能有趣?顛覆對導遊的想像

一個人一個景點
也可以有導遊

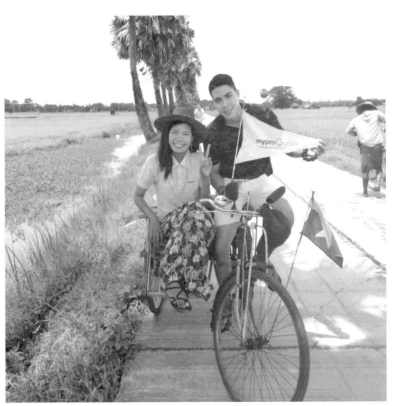

旅行時，不論幾位旅客，都需要一位導遊。圖為旅客在緬甸仰光由導遊帶著體驗農村生活。

有需求就有商機，這個道理在導遊業一樣適用。資訊透明化，旅客的自主性變高，旅遊產品因此出現許多變化型，導遊的服務也要隨著應變，唯有抓準新旅遊型態的旅客需求，才能推出對的產品和服務。

Day Tour和定點導覽

　　自由行盛行之後，打破了旅客必須全程跟團的模式，近年來興起可分段、有彈性、類客製化的導遊服務方式更受旅客青睞，也就是如果行程中只有部分需要導遊，像是Day Tour一日遊、Half Day Tour半日遊，甚至是以小時計的定點導覽，都能夠有導遊可以配合；在導覽人數上也同樣具有彈性，縱使只有一個人也可以成行。

　　坊間已經有業者推出更多樣化的Day Tour和定點導覽的導遊服務，專業導遊平台MyProGuide也正是以此為產品主力。MyProGuide的「一日遊」行程設計的想法，會先依旅客來源設定目標族群偏好的景點，其次是從大眾化熱門景點做延伸。例如：以台灣為目的地來說，東南亞的旅客很喜歡小型購物和拍照，像是西門町、懷舊老街，以及可以拍出網美照的特色店家，是他們會喜歡的地方；歐美旅客則偏好大自然和文化面的探訪，可以鎖定廟宇、戶外景點，像是美國旅客很喜歡陽明山、阿里山等風景區，因此可以安排健行、走步道，感受大自然。台灣的地理環境有個很大的優勢，從市區

搭車一小時以內的車程就可抵達山上或海邊，一天之內就可以上山下海，這讓許多歐美客感到驚豔，因為在許多國家幾乎無法滿足這樣的需求，所以行程設計上就可以加入這樣的特點，結合陽明山和淡水或東北角和九份等等。

更有許多旅客覺得除了在城市導覽，也想要往郊外旅遊，但許多自然景點的交通比較不方便，所以會傾向客製化的私人行程（Private Tour），能夠有專屬車輛和導遊的服務。此外，有深度旅遊想法的人，如果在市區觀光想要知道更多故事，也會特別預約私人導遊，因此從Day tour又衍伸出定點深度導覽的需求，例如：廟宇文化，又或者像台北大稻埕、曼谷中國城、巴黎聖母院這樣可以步行遊覽的小區域，依照旅客的時間長短，從一小時到一整天都可以配合安排。

「你可以不要跟團而選擇自由行，但你一定需要一個導遊。」這正是MyProGuide一直希望向旅客傳達的觀念。導遊的角色經過市場需求的不斷演化，從帶滿一整天的行程，到現在可以分段服務，在自由活動和專業導覽之間，旅客可以更彈性搭配，從Join Tour更可以進階到客製化行程。

以熟人為基礎的小團體旅遊

相較於傳統的大巴士旅行團，後來也興起另一種稱

為Mini Tour的小團體旅遊，所謂小團體，在人數上沒有一定的定義，它的特點是有共同目的性而聚集在一起的一群人，最常見的是以中型巴士20人以下為主、一群認識的人所組成的團體，以親朋好友、同好團體居多，而小團體旅遊也多為客製化行程，有特定的目的地和需求。另外一個特性是通常小團體中會有一位意見領袖，導遊多半只需要跟帶頭者商討，可以大大增加溝通效率，減少意見分歧的情況；因為旅客的自主性高，行程可以更有彈性、更符合需求，也提升了旅遊的品質。

　　小團體旅遊其實存在已久，但過去資訊多掌握在旅行社手中，當資訊越來越透明之後，小團體形成的機率也跟著變高，試想如果像這樣的小團體旅遊數量提升，也增加許多導遊的工作機會。

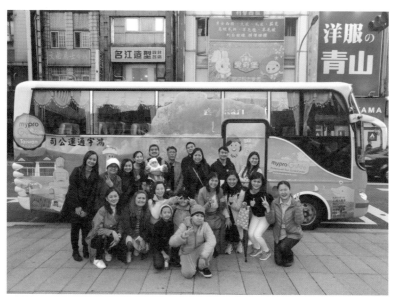

一群不認識彼此的自由行旅客湊在一起旅遊已成為趨勢。

享受專屬服務的客製化旅遊

　　從小團體旅遊衍伸出來的是客製化服務，針對旅客更個人化的需求加以滿足。舉例來說，MyProGuide曾經遇過一對印度夫妻，在準備離開台灣的前一天傳來訊息，表示現在人在台北的他們，隔天想要到高雄佛光山參拜，接到客人這麼即時性的需求，在確認好相關資訊與細節後，團隊二話不說立刻動起來，隔天一大早先安排台北的導遊帶印度夫妻到高鐵站搭車往高雄，同時人在高雄的導遊已經備好車待命，等他們一到高雄便能接他們前往佛光山，行程結束後，夫妻倆再搭高鐵到桃園，由桃園的導遊送他們去機場，以接力的方式完成這趟任務，也因為MyProGuide具備強大的導遊群作為後盾，能夠完成許多特殊並具有挑戰性的需求。

　　客製化服務最難的部分不是客人的目的地，而是常常必須在很短的時間內完成規劃和執行，這時候團隊的調度能力要夠強，還要夠靈活，這也是一個優秀團隊必備的特質。客製化服務最重要的是與客人的溝通技巧，相對的，最擔心的是客人完全沒有想法，需要花更多時間摸清楚對方的需求，所以在規劃第一版行程的時候，我們會先掌握住大方向，確認方向對了再安排行程細節。另外，通常客人會貨比三家，除了價錢之外，回覆的速度也是關鍵，根據經驗，客人時常會挑選提問後第一個回覆的業者或導遊，因此留下服務好、可信度高的

第一印象相當重要。

MyProGuide為了能夠快速掌握客人的背景和需求，在平台上設計了一份客製化需求單，首先，必須先了解客人從哪裡來、想去和不想去的地方、成員組成是否有老人或小孩、旅遊的天數、日期和行程預算等，蒐集的資料越詳細越好，越能明白旅客想要什麼。但如果對方連機票都還沒預訂或無法提供，有很高的機率表示還沒有決定要旅遊的日期，只是想先探詢，所以若要判斷有沒有急迫性或成交的可能性，這也是一個重要的參考線索。

客製化訂單是否成立的影響因素分為價錢、特殊需求、喜好或目的性。客人的預算會影響行程的規格；是否有特殊需求牽涉到成員的背景，如年齡、有無行動不便者或是飲食禁忌等；關於喜好，可以先準備幾種經典行程讓客人挑選，有了明確方向後再細調內容；目的性的部分就更廣泛了，有來尋親、購物、尋找廠商、採訪等各種不同目的，所以溝通中除了具備專業知識外，耐心與服務熱忱也是相當重要的。

如上述，客製化最講究的是服務好、回應速度快，雖然價格也會是旅客的考量之一，但是倒不一定價錢要最低，而是要有好的品質與服務態度，會選擇客製化旅遊的客人，通常心裡已經明白費用會比一般旅行團來得高，為了提升旅客的信賴感，除了行程內容以外，導遊的價值就顯得特別重要，導遊可能是他在國外唯一可依

賴的人，因此事前提供導遊的個人頁面、評價資訊等作為參考，更能提高旅客下訂單的意願。

　　現代的旅客希望有更多彈性和自由的旅程，使得導遊可獨立運作的空間也越來越大，導遊的定位漸漸走向旅遊規劃師的角色，可以是旅客最好的旅遊顧問和旅行的好夥伴。

挑選合適的專屬私人導遊，讓旅程更豐富。圖為日本旅客於泰國預約的專屬導遊。

導遊走向自媒體與科技運用

Mu Sinjaroenmanee
★★★★★ 5

📍 Bangkok , Thailand
🗣 EN, JA

"Go with me, get happiness and most experience"

✏ 3 👁 21022

Teee Kiattisakborworn
★★★★ 4

📍 Bangkok , Thailand
🗣 JA, EN

"Smile Sbay by my sevice"

✏ 0 👁 398

Jern Leelavorapong
★★★★ 4

📍 Bangkok , Thailand
🗣 TH, EN, JA

"Let's experience Bangkok in a new way !"

✏ 0 👁 289

Porn Ruampaothai
★★★★ 4

📍 Bangkok , Thailand
🗣 JA, EN

さいしょうからさいごまでここにスを使います

✏ 0 👁 242

Win Khamhanphon
★★★★ 4

📍 Bangkok , Thailand
🗣 JA, ID, EN

頑張ればいい事がある了

✏ 0 👁 417

Sunsanee Pornpimon
★★★★ 4

📍 Bangkok , Thailand
🗣 JA

"Everyday is a good day"

Hat Manatkasemsirikul
★★★★ 4

📍 Bangkok , Thailand
🗣 JA,

"私の人生は旅です。"

✏ 0 👁 183

Apple Wanwarotorn
★★★★★ 5

📍 Bangkok , Thailand
🗣 JA, EN,

"サービスの心は最高です"

✏ 1 👁 450

Lookpla Kaewboonruang
★★★★ 4

📍 Bangkok , Thailand
🗣 JA,

"仕事は観光です"

✏ 0 👁 164

Metha Wishitpan
★★★★ 4

📍 Bangkok , Thailand
🗣 JA

"幸せな気る所に"

✏ 0 👁 146

"A" Anancheunsuk
★★★★ 4

📍 Bangkok , Thailand
🗣 EN, JA

"安全第一、顧客満足度第一。Safety and Client's satisfaction ..."

✏ 0 👁 170

Ma Pensupapasup
★★★★ 4

📍 Bangkok , Thailand
🗣 JA

"笑顔は最高のマスクです"

透過網路，讓導遊浮上檯面，增加旅客與導遊接觸的機會。圖爲曼谷日語導遊頁面。

當導遊逐漸可以獨立於旅行社運作，加上網路的興起，需要的就是打開知名度，想辦法讓更多旅客能透過網路看到你，也就是說，需要開始經營自己，建立個人品牌。就像是這幾年興起的自媒體，導遊也可以運用這樣的模式操作，只要花一點時間和心思架設個人頁面，加上經歷、評價，搭配帶團時順手拍攝的影片等，有許多材料和內容可以用來豐富自我品牌，加深旅客對導遊的印象。

過去導遊習慣了旅行社提供工作機會，會覺得這些自我經營的事情並非必要，但隨著自由行變多，團體旅行多少受到影響，也慢慢地意識到工作機會減少了。但實質上旅客對於導遊的需求並未降低，如果還想要繼續導遊的職涯，就必須充實自己的導覽內容，進而增加在業界的知名度。這個過程需要經過時間的醞釀才會發酵，但未來的趨勢就是如此，導遊越早體認到就可以及早開始轉型。

科技導入旅遊，導遊學習數位化

「平台只是提供工具，導遊的賣點是他自己」自MyProGuide成立以來就好像傳教士一樣，不斷地宣揚這個觀念。旅客會希望能挑選符合自己需求的導遊，因為旅遊目的地雖然重要，但跟對人玩更是重點，因此在華人旅遊圈流傳著一句話「風景美不美，就靠導遊一張

嘴」。旅客想知道一個導遊的好壞，可以透過他的自我介紹、過去旅客對他的評價、帶團經歷，以及個人影片作爲參考，因此導遊應該珍惜每一次帶團的表現，並且將好的表現記錄於網路上，加強在網路曝光的機會。MyProGuide是導遊最好的朋友，主要提供的是後勤支援、課程訓練，以及工作機會、結帳方式等科技工具，平台上有許多導遊所需要的功能與資源，但最終還是需要靠導遊建立自己的內容。

隨著科技化與網路的進步，線上履歷表讓導遊工作機會大增。圖爲巴黎的中文導遊個人頁面。

沒有你，旅行怎麼可能有趣？顛覆對導遊的想像

旅遊產業可以科技化的東西還非常多，現在坊間許多OTA（Online Travel Agency）線上旅遊平台就是數位化的體現，業者們不斷改善訂單自動生成的流程，盡量減少人工作業。試著想像未來客人在線上訂購產品之後，中間完全不需要經過人工就可以串接到導遊手上，除了優化使用者體驗和網站設計，當然導遊也必須要改變過去向旅行社拿取紙本資料的習慣，學習網路作業，透過科技化的方式讓導遊工作更加順手。

找導遊就像訂美食外送一樣簡單

旅客在自由行的過程中，少數旅客因為在旅行前做了功課，因此抵達景點後除了拍照以外，能夠對其背後的歷史或相關資訊有所了解；但有更多旅客在事前並沒有做任何準備，會在拍照後開始隨意閒逛，對於當地的人、事、物充滿好奇時，卻無法一邊上網查資料、一邊欣賞景點，進而有了「臨時」找導遊的需求。為了讓旅客找導遊可以更即時、更簡單、更直接，就像大家已經習慣的「美食外送」一樣，「MyProGuide」App在2021年10月正式上線，旅客僅需開啟App，點選「導遊」按鈕，就會在地圖上出現旅客的所在位置，同時畫面上也能看到周邊範圍內所有「待命」的導遊。在挑選導遊時，可以透過導遊個人頁面看到評價、導覽的語言、經歷，以及更詳細的資料，挑選到合適的導遊後，

就可以點選「立即預約」，依照旅客想要的導覽主題和時間計算價格，用最快的方式完成預約，在最短的時間內與導遊碰面，展開導覽旅程。透過App把遊客和導遊串接起來，快速地幫兩方做媒合，滿足彼此的需求，更透過科技的方式讓旅遊再進一步優化。

找到在你周圍的導遊，即時預約、隨時出發，讓找導遊變得更容易。

沒有你，旅行怎麼可能有趣？顛覆對導遊的想像

這對於自由行，尤其是人已經在當地的旅客來說，行程變得更有彈性；同時，不論國內外，大多數的景點周圍其實就會有許多「準備出動」的導遊，當遇到自行前往、周圍沒有導遊帶領的旅客時就會主動推銷，但這對旅客來說相對沒有保障，如果透過線上即時預約導遊的方式，可以避免在路上隨機找導遊時可能遇到品質不佳或者價格不合理等風險，因為旅客能夠事先看到導遊的資訊，價格設定也為當地導遊平均價格，同時還能有第三方平台作為保障，可以說這是導遊平台的進化版，用更簡便的工具，讓旅客透過地圖找導遊，就像叫外送一樣簡單，正是「MyProGuide」App設計的初衷；而導遊的即時性也會越來越重要，並且在空檔的零碎時間更有機會被有效運用。

科技不會取代人性

　　如果有人問：科技化會不會取代了導遊的工作？答案似乎是否定的，但科技可以協助導遊工作更加順利。導遊代表的是軟性的、人與人的接觸，是有溫度的，科技只是硬性的工具，導遊獨一無二的個人特質和現場互動是機器所無法取代的。由於科技的進步，或許導遊的被使用率可能會減少，但導遊的價值一定不會變少，而且精良度會不斷提高，例如：遊客參觀大英博物館，如果他只需要很粗淺的介紹，或許可以租借導覽機就好，

不一定要聘請專業導遊；但如果想要深度導覽，有更即時的發問需求時，導遊的功能性就是機器無法取代的，只有導遊才能跟遊客做即時的互動與解答。也因此我們會看到世界上許多重要的博物館，不管是故宮還是羅浮宮，雖然有導覽機租借服務，但同樣保有現場導覽人員，而且像羅浮宮的規定更嚴格，一定要是經過官方認證、有當地導遊證照資格的人，才可以進行導覽服務，也證明了在未來，導遊的專業知識將是更重要的技能，若沒有硬底子和幾把刷子，這道門檻是不容易跨過的。

線上導遊，
不出門也能環遊世界

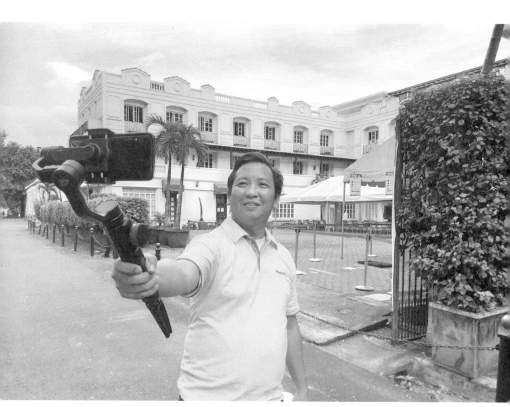

手持視訊，透過線上帶旅客的眼睛旅遊。圖為菲律賓導遊執行線上旅遊。

隨著數位化趨勢，許多產業都被迫跟上腳步，將原本的線下服務移上雲端。旅行業自然無法躲過數位化的變局，除了導遊的運作模式在改變，也出現了新形態的導覽模式，其中之一就是線上導覽。

線上導覽應運而生

線上導覽，廣義地說就是透過網路的方式，用眼球旅遊、介紹景點，坊間關於線上導覽並沒有一定的形式，其中有類似主題講談，由導遊開直播，透過解說圖片的方式分享自己的專業知識；也有導遊實際走出戶外，以邊走邊講邊直播的方式為旅客導覽。不論是哪一種，對於導遊而言都需要學習，因為導覽的技巧和以往直接面對旅客有所不同，包括跟旅客互動的方式、說話的語調、操作儀器設備等都是新的挑戰。

首先是互動方式的改變，以前可以面對面看到旅客的表情和心情，感受當下旅客的反應，較容易調整導覽的內容與速度。但線上導覽，由於是透過視訊的方式執行，加上並非所有旅客都會開啟視訊或給出回應，因此導遊會看不到對方的表情，也感受不到旅客的反應，假若過程中客人又沒有回應問題的話，幾乎是完全不知道客人的狀態，很難引發共鳴，因此執行線上導覽的導遊需要更能主動地和客人互動。

其次是說話的語調，因為少了肢體動作的輔助，這

時候幾乎僅能透過聲音和現場畫面與旅客產生連結，聲音的高低起伏、快慢節奏，都會讓對方聽起來有不同的感受。在執行線上導覽時，語調通常需要比較高昂，節奏比平常稍快，才能讓客人保持注意力，不會感到太過沉悶，而對導遊和景點失去興趣。

第三是儀器設備的操作，導遊在戶外現場所使用的設備最主要為平衡桿與手機，導遊需要反覆練習如何可以邊手持平衡桿邊導覽，畫面又要讓客人看起來舒服，包括鏡頭拉近拉遠、解說特定物件時的手勢輔助，就連穿的鞋子、走路的方式都是技巧，最合適的是穿著平底鞋，避免腳步一蹬一蹬時畫面會隨著輕微地上下跳動，很容易影響觀看時畫面的平穩度；此外，還要隨時注意周邊的環境狀況，避免畫面被路人或障礙物阻擋，又要小心避免碰撞等各種現場問題。

2019年底，Amazon率先推出「線上導覽」產品，接著Airbnb也推出「線上體驗」服務。MyProGuide隨即自2020年開始，藉由掌握世界各地的導遊資源，大規模推廣線上旅遊，成立了「Theonlinetourguide」網站，讓旅客可以直接在網站內找到各大城市的線上導覽服務。

Online Tour近兩年意外地因為COVID-19而崛起，在旅客無法出國、導遊失去工作機會的情況下，線上導覽成為了彼此的依靠，在各種原因導致無法外出旅遊時，能透過即時導覽看看國外，導遊也藉此機會展現

專業，帶著旅客的眼睛出國走走。雖然線上導覽是在新冠肺炎的助力下蓬勃發展，但它並不會因疫情的結束而結束，而是以另一種形式存在於旅遊產業中，就像是線上學語言、線上外送平台一樣，它們都是在沒有疫情前就已經存在的服務，但因為疫情的驅使讓線上服務變得更深更廣。

線上導覽的多元應用

線上導覽礙於旅客的專注力有限，最適當的時間長度大約落在30～60分鐘左右，因此很適合把旅客和導遊的零碎時間做媒合，使線上旅遊產品成為生活中休閒娛樂的一部分。根據統計，客人最常參加線上導覽的情境多數在上下班的通勤途中，因為有點無聊，可以訂購一個泰姬瑪哈陵的線上導覽神遊一番；或是歐美旅客在睡覺前，看看日本街道的白天是什麼情形，又或者透過線上導遊滿足很多平常不容易做到的事，例如：外國人對台灣的算命很有興趣，但為此搭一趟飛機來台灣要花大把的時間和費用，現在只需要打開手機，利用線上導覽，由導遊代為前往拜訪算命老師，透過線上溝通，就可以在台灣算命了；也或者像許多旅客到曼谷四面佛參拜許願後，一直沒有辦法安排回到曼谷還願，就可以透過線上導覽的方式，請導遊代為還願，並聘請舞者跳舞，以虔誠的心意感謝四面佛。

導遊在曼谷四面佛替旅客還願／許願。

　　Online Tour還可以有更多的延伸用途，例如：把檔案保留下來成為資產，過去導遊每帶一個團都是一次性的獨立作業，每個人講出來的故事與內容都有些許不同，對景點的了解程度也有所區別，透過線上導覽，這些資料都可以保存下來，讓旅客們可以從不同導遊身上了解當地，也能讓導遊們彼此學習對方的內容與導覽技巧。此外，線上導覽也可以使用在學術、商務應用上，例如：商業會展，如果當事人無法飛到當地或者成本考量，可以聘請一位在地導遊代表前往，再透過直播的方

式做現場介紹，這些都是現今已經在運用的模式。儘管線上旅遊的市場接受度與能見度還需要更多時間去營造，但可以進一步發展的商品化程度指日可待，也因此MyProGuide願意投入更多資源，加上強大的導遊團隊，建立起難以被跨越的門檻。

　　雖然Online Tour是個全新的旅遊型態，但也已經有了衍伸運用──360°線上旅遊。爲了讓旅客可以更身歷其境，透過導遊提供的360度直播畫面，遊客戴上特殊的VR裝置，就好像親臨現場一般，旅客可以隨著導遊的介紹，轉頭就可以看到現場情況或正在解說的建築物，能夠最直接感受到身處國外的感覺。雖然VR視訊旅遊目前在技術上的運用還有不少困難需要突破，但同樣可以期待導遊透過這樣的模式在未來的發展上能夠帶給旅客更深的體驗。

線上旅遊突破國界，可以輕易造訪不同城市。圖爲北馬其頓導遊執行線上即時導覽。

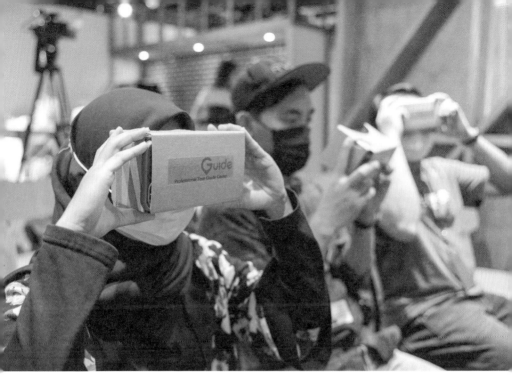

戴上VR眼鏡，轉頭就能看到更多畫面，增加臨場感和旅遊體驗。

　　MyProGuide在線上旅遊這條路上取得了絕大的優勢，我們有一大群分布在不同國家的導遊，這些導覽專家除了提供旅遊服務以外，結合當地的各種資源，可以貢獻豐富的內容。不管未來導覽的形式怎樣變化，專業知識將是導遊最重要的資產。

導遊的經營與養成

大都會旅遊——林泰宇
治軍嚴明，親自培養導遊班底

林泰宇親自帶領導遊群。（圖片提供／林泰宇）

「每個市場的導遊都有各自的遊戲規則跟制度。」以經營韓國、東南亞、陸團為主的大都會旅遊，是已經有30年歷史的老字號旅行社，現任董事長特助、也是第二代的林泰宇（David）面對競爭激烈的旅遊市場自有一套經營哲學。

建立導遊培訓機制

　　以不到30歲的年紀，David就接下營運大都會旅遊的重責大任，年紀雖輕卻治軍嚴明，面對影響出團品質關鍵的導遊群，他說：「你要比這些導遊強，要先把自己的能力培養好，懂得比這些人多，做決定要果斷。」這是他能夠管得住導遊的方法。他堅持親自訓練公司的專屬導遊，培養自己的班底，他認為每一家公司都有不同的帶團方式，如果沒有專屬導遊，品質無法穩定。

　　David估算培養一個導遊的花費大約要20萬，包括跟團實習2～3團的所有費用都由公司支付，培訓期間短需一個月、長則3個月，而且剛開始帶團的導遊因為功力還不夠強，也無法馬上幫公司賺進大錢。但他把眼光放遠，認為如果出團品質不穩定，永遠就只能用價錢競爭；如果導遊不固定，沒有學到真正的東西，工作也不會穩定。因此在市場上致力於提供固定的團量、穩定的客源，相對的，導遊也要提供一定的品質，是他的經營之道。

因為重視導遊素質，David從面試開始就嚴格把關。「一開始挑選人才很重要，不是每個人來都可以，一定要先經過面試這一關，有導遊證的人也不一定會帶團。」David直言。他偏好有服務業相關經歷的人，認為態度決定一切，作為導遊要能夠面對人群、口才要好、服務親切，同時他詳細地讓對方清楚公司的所有規定，能夠認同之後再簽定合約。

　　為了能更貼近各語系的文化，他也傾向採用該國的人來擔任導遊，以減少認知差異的磨合，例如：在韓國文化中，語言有分長輩、平輩、晚輩，講話的敬語都不一樣，如果導遊是本國人就比較不會出差錯，像是和台灣人通婚的韓國人、在台居留的韓國人都成為適合的網羅對象。

　　所有導遊都由David親自面談及進行培訓，他詳細制定的導遊守則多達30幾項，其中他最關心的重點包括：服務態度、專業知識、避免客訴、服裝儀容。不管是老鳥或菜鳥，每三個月他就會安排導遊回訓一次，檢討這三個月來發生的所有客訴，讓每個人清楚知道客訴內容、如何改進、下次遇到狀況怎麼解決，包括怎麼回應客人，以及要跟公司回報等等，逐一檢視。公司訂定各種狀況的SOP，也會與時俱進作改變調整，例如：有客人生病需要就醫時，以前的做法是導遊留下來陪客人，由司機先把其他客人帶到下一站，但現在他可以立刻從公司另派一個人到現場支援；如果發生客訴，也可

以馬上更換導遊，24小時都有人服務；他更在各語系安排一位部長，進行實務上的教育訓練。透過扎實的選才與培訓過程，讓大都會的導遊一站出去，都能保持在一定的水準之上。

林泰宇（右）活躍在旅行業界，常參與各種交流活動。（圖片提供／林泰宇）

導遊的專業度日益重要

　　對David來說，導遊的訓練是一個不間斷的過程，因為現在的客人跟以前也不一樣了。以前的資訊落差大，導遊講什麼、旅客就聽什麼，但現在導遊在上面講，旅客就在下面查，因此導遊更需要勤做功課，不是講講笑話就可以蒙混過關，相較以前，導遊需要更強的知識專業。

這也是他認為每三個月回訓一次的必要性。比如說故宮的展覽會更換主題，不能一直沿用過去所學，包括動線的改變都需要更新；而新的產品線也有新的帶法，當行程改變的時候，就必須實地走訪、重新做一次教育訓練。像是他們以往的行程大多是台北市區、九份、十分，後來延伸到宜蘭；現在台中、南投也開發出新的旅遊路線。「以前都是一套產品用一年，現在是3個月就會有新的行程。冬天泡湯，春天賞櫻，夏天玩水，秋天賞楓。」David認為現今行程的變化很大，每個地方有哪些特殊的地理歷史、好吃好買好玩的東西，都需要不斷學習新的知識。

而導遊畢竟是靠帶團的收入維生，要怎麼樣讓他們能夠安心地只帶大都會的團？David說最重要的當然還是誘之以利。首先，大都會有穩定的團量，每位導遊以每個月4團計算，每團的出差費加小費約有2萬元的收入，平均月薪即可達到8萬元，以服務業而言，算是不錯的水準。

當導遊的專業度建立起來之後，他也開始做等級制，他比喻就像是師傅跟徒弟，如果要叫師傅來，當然價錢比較高，因此如果客戶要指定導遊，收費就會提高。以前旅行社是品牌，未來每個導遊都是自己獨特的品牌，旅程中最重要的是導遊，導遊帶得好不好，決定這趟旅程的價值。

會有這樣的調整，起因於客戶的要求越來越多，若

是一位導遊有越來越多客人要指定，但是相對的報酬卻沒有增加的時候，導遊也會提出反映。通常特殊團的要求比較高，像是官方單位、社團組織或企業商務的參訪交流，許多場合還需要兼任翻譯，這時候就可以看出導遊程度的高低之別，好的導遊收取比較高的費用也就合理了。

這也部分取代了傳統上導遊從購物行程賺取更多利潤的收入來源。David坦言購物站越來越難做，因為現在的消費者都很會比價，以前很多進口商品一般市面上很難買到，例如：藥妝產品，但現在很多都已經進駐台灣的藥妝店了，使得購物店的吸引力大幅降低。因此，他認為未來導遊的價值將會建立在專業度上，等級制也算是給導遊一個追求的目標，可以做到更好，就能得到更好的報酬。

嚴格且公平的管理原則

面對公司將近100位導遊，如何管理也是學問，尤其大都會還兼經營車行，連司機也要一起納入管理，David的原則是要有公平的機制。對他而言，導遊負責出一張嘴，司機是帶著客人行動，兩個人在同一條船上，配合度會影響整個行程的順暢，多溝通很重要，而且兩者應該是同等地位，沒有誰高誰低。

他用多種方式來評鑑導遊和司機的工作表現，包

括透過雲端系統管理的客戶意見調查表；導遊和司機互寫評分表；每天晚上聽取各部長的彙整回報掌握狀況；此外，他更會不定時出現在車上、景點隨機稽查。他舉例，假設一上車有煙味，駕駛座旁邊有煙蒂，就代表這司機在車上抽煙；如果看到司機等待的時間在擦車打掃，可以判斷這司機不錯。至於導遊在車上有沒有好好講解，還是坐在司機座位旁邊打電動，也可以透過多種管道得知，對於導遊，他最重視的還是態度跟服務，再來才是專業。而他認為管理導遊最困難的就是每個人都覺得自己表現很好，如果被評鑑不好就會不服氣，但他透過透明的評分、評語和購物成績來作為標準。

話鋒一轉，他提及現今的導遊考證制度，「我要應徵用的人是我花薪水，還要國家考試，請問國家會發薪水嗎？」他認為國家可以給導遊上課培訓，目的是建立基本知識，例如：台灣的歷史、觀光法律等該注意的重點，但是國家考試就是一個很大的問號，應該回歸市場機制。

獲利仍是最終目標，他把成功案例攤開給導遊看，如果能夠依照公司制定的規範去做，精進帶團方式、服務態度、專業知識，導遊進步了，能夠幫公司賺更多錢，也就是幫自己賺錢，而公司可以給比較高的報酬，導遊的水準也就能夠提高，形成好的循環。

David從23歲就開始帶領導遊，一開始不免受到資深導遊的刁難，但他堅持嚴格的管理，如果團隊鬆散，

就沒辦法做生意。對於導遊犯錯，他只給一次機會，直言因為客戶也不會給他第二次機會，他要顧全的是全公司同仁的飯碗，跟個人私交再好都一樣。接手公司5年以來，他訓練了超過200個導遊，淘汰近2/3，他認為能留下來的都是菁英，公司業績也從第一年每個月大約接待1千人，到了第五年每個月超過1萬5千人，可以看到他的成績。而經營公司幾年下來，他深深體會到的是，人生沒有那麼多機會。

繼續練兵面對未來的挑戰

　　對內有人員管理要面對，對外有環境變遷的挑戰。台灣旅遊業的前景，他認為人才出現很大的斷層，很多年輕人離開，因為旅行社工時長、薪水低，客人又難搞，而最大的問題在於削價競爭，因此未來旅行社會變成大者越大，很多小的旅行社會消失，因為資源分散，使得量體不夠大，議價空間有限。

　　特別是2020、2021這兩年面臨到COVID-19的衝擊，可說是旅行業空前的危機，面對國境封鎖、只能做國旅的現況，他坦言並不賺錢，只是讓員工有事情做。國門開放之後，他認為短期內的旅遊行為也必定會有一些改變，首先是團體會變小，其次是客製化將會變多，到時候能出國旅遊的一定是比較有經濟能力的人，對於旅遊的需求也不一樣；而屆時機票、飯店會漲價，導遊

也會變貴，因為很多原本的供應鏈都消失了，突然需求
量變大的時候，價格就會提高，但是旅行社又不能以翻
倍的價格卻給客人和以往同樣的東西，因此從餐食、飯
店等級到行程都勢必要做調整。他把這段過渡期當作是
練兵，練公司、練導遊、練司機，把體質練得更強健，
以迎接下一波挑戰。

韓國線是大都會旅行社的主力之一。（圖片提供／林泰宇）

林泰宇（David）

- 加拿大Camousun College畢業
- Circus Finance Corp理財專員
- 大都會旅行社董事長特助
- 2016年創立鴻宇通運

吉光旅遊——林瑞昌
斜槓人生，搶先布局知識經濟時代

把閱讀和旅行結合起來，台南劍獅之旅。（圖片提供
／林瑞昌）

吉光旅遊，2015年成立，可別因為公司成立時間不長，就以為這是間經驗不足的年輕旅行社，其實社內的核心成員都是旅遊業界的資深老手。吉光旅遊以日本、歐洲為兩大主線，日本線由董事長林約拿領軍，他原是專營日本旅遊的天喜旅行社導遊長；歐洲線則由總經理林瑞昌（Domingo）為首，他原任職加利利旅行社副總經理，有超過20年的歐洲帶團經驗。兩位經營者皆是領隊導遊出身，董事長跟總經理至今都還在第一線帶團，這在旅遊業當中並不多見，也使得吉光旅遊在成立之初就奠定了以「導遊」為核心的經營方向及理念。

以導遊為核心的組織架構

　　因為這樣的特殊背景，吉光的旅遊產品產出的方式很不一樣，一般旅行社的行程規劃由線控負責，但他們是領隊導遊來寫行程。Domingo說從公司的Slogan「在最美的地方，停留最久」就能一窺吉光想表達的特色，「我們的導遊累積了二、三十年的帶團功力，知道什麼樣的季節、適合去什麼地方、應該停留多久，能夠把最好玩、最感動的地方找出來，並且分配最適當的停留時間。」這當中的細節眉角，旅客或許不容易從行程表中看出，卻是吉光以領隊導遊的角色，解讀客人的心情和需求，所精心設計出來的。

　　吉光旅遊在官網上直接標榜「菁英導遊群」，這

裡面又包括兩大脈絡。董事長林約拿之前所服務的天喜旅行社，在組織上有個很特別的地方，公司除了有總裁、總經理，還設置了「導遊長」一職，也就是所有導遊的主管，凡是導遊在帶團時遇到狀況，不需要跟公司報備，而是直接問導遊長，授權由導遊長來決定處理方式。他也像是導遊的顧問和精神領袖的角色，這樣的概念被移植到公司文化中，吉光的日本導遊群更是延攬許多以前天喜的好朋友和夥伴，他們給予導遊發揮空間，這群人也認同吉光的理念和帶領方式，在公司成立之際，就成為核心團隊成員。

另一方面，吉光也在歐洲線積極建立自己的班底。除了找理念相近的資深歐洲領隊來帶團，也從公司內部的業務、線控人員慢慢培訓上來，讓公司以導遊為主的文化能夠延續下去。當有藝術、建築之旅等特殊主題團，或者以某領域專家為賣點的達人帶路團的時候，便會與外部導遊合作。總括來說，核心班底、內勤人員、外部協力，在吉光的導遊群中，大約各占三分之一。

領隊兼導遊的灰色地帶

不管是日本線或歐洲線，吉光都以Through Guide也就是領隊兼導遊的方式運作。在定義上，所謂領隊指的是帶團出國的人員，需持有領隊證；導遊指的是在台灣接待境外旅客的人員，需持有導遊證；而關於

Through Guide，Domingo直言這是全世界領隊服務人員的灰色地帶，他們拿的是外語領隊執照，嚴格來說並不具備在其他國家的導遊資格，也就是依法不得執行導覽解說工作。然而針對這個現象，每個國家基於促進觀光的立場，以及該國並沒有足夠的外語導遊的現況，各有鬆緊不一的規範。他以奧地利加捷克的旅遊團為例，如果是在維也納市區和布拉格城堡區，政府機關嚴格執行必須要聘僱當地導遊來執行解說工作，若違規就可能遭到罰款與禁止等處分；但是在這範圍之外，領隊自己帶導覽就不受管制，形成一種模糊地帶的默契。也因此，當領隊帶團出國時，必須先了解當地政府的相關規定，在比較嚴格的地方就要再聘請一個當地的導遊協助，而這都是在實際執業之後才會深入了解。

在日本方面的相關法令則歷經兩次重大變革，首先是在2005年修訂的《通譯案內士法》，針對翻譯導遊的認證標準及制度進行規範，凡是未持有日本政府核發的導遊執照而帶團者，罰金從3萬日圓提高到50萬日圓。但在2018年頒布修訂的《翻譯導遊法》則鬆綁為沒有翻譯導遊資格證的人，也可以向遊客提供有償的翻譯導遊服務，朝向拚觀光大國的方向努力。儘管如此，日本仍然保有導遊資格考照制度，由於考題有一定難度，取得證照者可以作為服務品質的證明，而且開放外國人也可以報考。Domingo說：「吉光就有同仁去考了日本的導遊證，這也算是一種人生成就解鎖吧！」

讓導遊做到感性與知性加值

「領隊跟導遊是旅行社最關鍵的靈魂人物」Domingo這麼認為。他更以歌舞劇來比喻，就像是同樣買《歌劇魅影》的票，但演出的人員是第一線原班人馬，還是所謂的二團、三團，呈現出來的精采度卻大不相同。旅行社的產品也是一樣的概念，而且一場歌舞劇只是兩、三小時的表演，一趟旅遊是5天、10天的行程，不管交通怎麼安排、住的飯店如何，陪伴旅客的導遊就是整趟旅程的唯一演員，如果他的服務或者講解品質不到位，縱使行程規劃得再怎麼好都沒有用。旅客的最直接反應也是如此，如果服務品質好，滿意度就會提高，其核心關鍵就在領隊及導遊身上。

而對於導遊品質的要求，是否有客觀標準？大部分旅行社有兩個最主要的評斷標準：其一，行程表上所列的點是不是都有確實走完；其二，沒有收到客訴。只要這兩項都有達到就算及格，這是一般的旅遊業生態。但也有一些旅行社並不以達到此標準而滿足，而是希望其導遊能精益求精更上一步。Domingo認為用「服務加值」說明最為貼切，他進一步解釋：就像今天到餐廳去，廚師做出該上的菜，服務人員負責帶位，這樣當然可以算過關；但是也可以把服務人員訓練到充滿笑容、儀態得宜、還能夠說菜，提升到米其林餐廳那樣的等級。領隊導遊也一樣，他認為感性上的服務、知性上的

講解，是兩大加值的方向。

　　感性上的服務較難評斷，行程當中導遊的心情起伏，客人覺得怎樣的服務才是「好」？就用具體的旅客意見回函來約束。吉光把意見回函的項目設計得很詳細，例如：領隊導遊有沒有帶你去晨拍或者夜遊至少一次？不只是把行程走完而已；領隊導遊有沒有曾經陪你同桌吃飯聊天？滿意度也分別列出領隊、點Guide（當地駐點導遊）、司機、餐廳等，因為中間參與的服務人員很多，如果客人這一趟玩得不開心，要知道問題的環節在哪裡。透過意見回函也能讓來接團的領隊知道這家旅行社是在乎客人的，不只是要把團帶好，還要把團帶到滿意感動才行。

　　至於知性上的講解，依照不同的導遊背景，有不同的因應方式。如果是資深領隊導遊，由於本身就是很強的導覽者，沒有太大問題。若是公司內勤人員，就給他們多一點機會練習，包括跟團觀摩前輩的講解方式，以及利用公司辦講座、行前說明會的場合，讓新人多上台訓練口條。針對外部領隊和達人帶路，則在交接該團資料的時候清楚告知每一團的行程重點，例如：音樂主題之旅，就要多著墨其中的音樂家；賞櫻加安藤忠雄建築之旅，就要把重點放在安藤忠雄，透過不同方式來加強導遊的講解品質。

每一趟帶團都是知識和經驗的累積，成為導遊珍貴的個人資產。（圖片提供／林瑞昌）

導遊的分眾管理

　　談到導遊的培訓，吉光從旅遊前線的實務狀況，以及導遊組成的生態結構來說，資深優秀的導遊，更像是公司的種子教師或顧問的角色，他們大都各有長才，很難齊頭式的重頭開始培訓，反而能藉助他們的經驗幫忙旅行社調整行程；至於外部協力導遊有時候不是公司固定班底，一年只來帶一兩團，更是難以訓練，尤其遇到旅遊旺季時，對導遊的需求孔急，請人幫忙都來不及了，更遑論要去訓練他。

沒有你，旅行怎麼可能**有趣**？顛覆對導遊的想像

真正能夠加以培訓的就是由內勤人員轉戰的導遊，首先區分日本線與歐洲線，讓同仁從頭到尾跟一次團，從機場集合、走完全部行程到回國，整個流程走一遍，回來後再針對幾個景點進行口試，通過之後，就從一模一樣的行程、人數較少的小團開始，慢慢到人數比較多的大團，一團一團帶上來，接著再進一步挑戰新的行程和區域。

　　由於導遊的來源不同，也牽涉到如何派團。Domingo表示公司的原則以核心固定班底優先，主要考量在於他們幾乎專帶吉光的團之外，也多屬於比較資深專業的導遊；其次再以內勤人員與外部導遊搭配調度的方式進行。例如：公司已經操作熟練的例行性的團，就可以派經過訓練的新進同仁；如果是特殊主題團，資深領隊導遊又調度不來時，就會尋求外援找外部的專業導遊支援，比如西班牙酒莊之旅，就需要找一位懂酒又熟悉西班牙的導遊來帶。

　　正因為旅行社的產品面很複雜，不能用單一運作方式來處理，他以自己曾經待過8年的老東家為例，分享親身經歷的過程。老東家傾向以公司內部培養出來的導遊為主，這種方式在例行團的部分沒有問題，因為每個人都認同公司的文化，能徹底做到服務加值，也因為清楚公司系列產品的相關景點資訊，解說起來得以駕輕就熟；但相對的，付出的代價是特殊旅遊線的客人大量流失，因為這需要很強的導遊來執行，公司的領隊導遊養

成方式卻沒有辦法滿足這一塊需求，因而失去了高利潤的特殊產品線，可說十分可惜。

「旅行社是以人爲主的行業」，他分析整個旅遊產品當中，機票、餐食、飯店等大概只占2、3成的比例，其他影響因素都跟人有關，包括客人、領隊、導遊，到旅程中的所有服務人員。如果重點只放在產品，沒有辦法掌握所有關鍵，公司的定位、領隊導遊群的組成，跟產品型態是扣連在一起的，這是身爲經營者必須思考的地方。

不同的客層有不同的應對之道，若以吉光旅遊來說，全部走的是中高價位的No Shopping團，他觀察這類客群有一個共通點就是怕麻煩，因此他把原本客人在旅程結束時另外支付給領隊導遊司機的小費，改爲內含在旅費中，在客人預算的範圍內，會希望把所有費用一次講清楚，而不是旅途中還要聽導遊爲了收取小費的許多話術，他解釋：就好像台灣許多餐廳的消費已經內含10%服務費的概念一樣。

這種作法對於旅行社來說，也等於多了一個管理領隊導遊的籌碼，客人事先把小費交到旅行社手中，公司在導遊來接團的時候先給一半，如果有達到要求，把客人帶到滿意，再支付另外一半。這對於導遊便產生了約束力，而能夠接受這種合作方式的人就會留下來，透過改變導遊生態鏈去落實管控。

導遊重新定位，轉型旅遊知識工作者

　　導遊的功能與角色，隨著自由行需求逐漸多於團體旅遊之際，必須有所轉變。「尤其是COVID-19之後，生態位移的幅度跟速度會更快。」他分析在COVID-19之前，因為整個旅遊市場的需求還在繼續擴大，總量是成長的，因此儘管團體旅遊的比例降低，總量還可以維持；但COVID-19之後的走勢不太樂觀，確實對於傳統的領隊跟導遊影響很大。

　　「未來的領隊導遊『服務加值』會變成必備元素。」他認為當旅客可以自由行卻選擇跟團，是因為怕麻煩，希望旅行社可以幫他處理所有事情，也因此期望會變高，領隊跟導遊不能再只是提供如一般餐廳的服務，要提升到高級餐廳的等級。而旅客除了期待服務好之外，對於導覽解說、聽故事的需求也會增加，就像是去故宮可以自己參觀，但可能因為某個特展希望有專業的解說員來帶，所以旅客願意請一個導遊。

　　從負面來看，因為團體越來越少、參團人數越來越少，傳統小費乘以人數的機制會使得導遊收入銳減；但若往正面看，付得起錢的消費者不但存在，而且願意付更多，只要導遊能夠強調自己的服務價值跟解說能力，在宣傳面上把它呈現出來，實際體驗上也能讓消費者感到物有所值，收入反而可以期待往上成長。旅客該付多少小費給導遊並沒有硬性規定，完全取決於市場供需，

因此傳統的行情價可以被打破，就像搭飛機有人願意坐商務艙，演唱會有人願意買數千、上萬元的票是相同的邏輯。

未來對於導遊的需求將走向量少、質精、價高，並定位在旅遊知識工作者。Domingo談導遊的轉型，可以分成兩個部分：其一，專注在本職學能的加值，讓自己具備不易被取代的能力；其二，讓知識經濟得以延伸。

以前的領隊導遊只有到旅行社接團，把旗子舉起來的那一刻起才有收入，現在可以設法讓這些知識用其他方式變現，例如：Podcast、YouTube或者出書。Domingo本身就是很好的例子，他發展出線上課程說書、書店講座、媒體專欄、企業旅遊講師等多元管道，將帶團累積的知識和經驗透過各種方式不斷輸出。

他也認為，在疫情之下可以趁機發展知識型的線上旅遊。他觀察疫情改變了人類的兩種行為：一是加速了對3C產品的熟悉和依賴；二是人們逐漸能接受沒有親臨現場的虛擬旅遊。像是羅浮宮都已推出線上博物館，因此線上旅遊不是過渡，而是可經營的新商業模式，事實上人們對旅遊的需求，除了吃喝玩樂，還有一類是喜歡聽故事的人，針對這個客群，旅行社可以用主題策展的概念推出線上產品，例如「歐洲8個最具代表性的哥德式建築」，然後在每個代表城市結合當地的導遊透過視訊導覽解說，形成系列產品。這個想法也促成了吉光旅遊和MyProGuide專業導遊平台的新合作模式。

COVID-19發生後的一年多來，Domingo更嘗試建立一個轉型平台，要爲導遊創造知識經濟的斜槓，他們和「一刻鯨選」合作有聲App，吉光自辦講座，再把導遊的演講內容製作成音頻上架變成商品銷售，目前已累積有十來個作品，往自媒體的方式前進。這樣操作下來的經驗發現，當中確實有幾個領隊導遊意願高，也有危機感，知道團體旅遊的美好時代已過，導遊必須重新定位；還有導遊甚至走得更前面，善用其長期累積對酒類的豐厚知識，受到某家公司延攬成爲店長。

吉光在粉絲專頁上貼出旅遊講師甄選計畫，扮演媒合的角色，甚至吸引到外界相關領域想轉型的人，有電視台旅遊節目的記者；也有已經出版9本書的作者；還有教佛朗明哥舞的老師想要帶學生實際造訪西班牙，希望組一個西班牙主題團，找上吉光協助規劃行程。很多跨界結合的可能性正在發生，本來是以領隊導遊的斜槓爲出發點，卻逐漸發展成一個泛旅遊產業的平台，對Domingo來說是無心插柳的結果。

轉進國旅開發新市場

面對COVID-19的挑戰，除了導遊要重新定位，旅行社本身也必須思考轉型，台灣原本90%的旅行社都是做境外旅遊，如今紛紛轉進國旅市場，吉光也在其中。他坦言傳統國旅的市場規模和利潤相較於境外旅遊可說

是九牛一毛，但既然要做就不只是過渡時期而已，他重新思考切入國旅的模式。

　　首先，他認為可以開發的是企業員工旅遊和獎勵旅遊，這跟原本的旅遊操作模式大同小異，並不困難，又可以把人數衝高。其二，創造可長可久的主題之旅，吉光和出版社合作推出「跟著圖畫書去旅行」，如台南劍獅之旅3天2夜，搭配介紹台南劍獅的童書，成為讀書的延續，串聯出版社與學校資源，作為每年寒暑假的固定行程，吸引到親子旅遊，創造出新的商業模式。

跟著圖畫書去旅行，到屏東找洋蔥。（圖片提供／林瑞昌）

其三，跨界到員工教育訓練，這是Domingo認為最大的國旅市場，也是他到企業當旅遊講師之後才接觸到的一塊。在大企業中，每年都會撥一筆不小的預算做教育訓練，通常都交給企管顧問公司來執行，但是當企業希望能安排如兩天一夜移地訓練的時候，這部分的需求常常沒有得到滿足；另外還有高階主管的心靈療癒需求。教育訓練結合旅遊，國內旅遊反而具有優勢，因為要移地到國外的成本和難度都更高，如果旅行社可以提供這部分的服務，將是國旅市場的藍海。

其四，是政府機關合作案，類似地方創生的概念。地方政府的期望是有更多人來觀光旅遊，需要具吸引力的行程，而這本來就是旅行社擅長的業務，可以從規劃行程的角度介入，跟地方政府做連結。

未來不管對導遊、對旅行社而言，不再是直拳進攻就可以，花拳繡腿更是行不通，需要能打組合拳，才有贏的可能。認清旅遊產業趨勢的轉變，重新確立自己的角色定位，未來是知識經濟的時代。

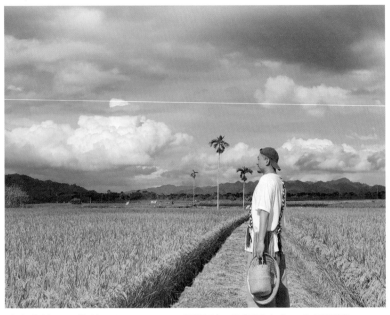

站在花蓮玉里的稻田間，Domingo領悟到：旅行是出走，也是歸鄉。

林瑞昌（Domingo）小檔案

- 1977年生
- 曾任加利利旅行社副總經理、金質旅遊獎連續
 五屆評審
- 國際資深領隊，至今仍在第一線帶團，走過80
 多個國家，足跡遍及亞洲、歐洲、美洲和非
 洲，甚至遠行到世界的盡頭南極
- 現爲吉光旅遊總經理、大大學院企業講師、旅
 行策展人

旅遊業策略顧問——王東陽
解析旅遊產業，談導遊轉型

在旅遊產業中的跨界經歷養成王東陽敏銳的觀察力。（圖片提供／王東陽）

王東陽在旅遊產業的經歷很特別，退伍之後，他進入一家專業接送車隊，從基層的司機、銷售業務做到行銷業務經理，安排旅客的禮賓車輛是他接觸旅行業的開端。25歲進入雄獅旅遊，歷經交通、產品、通路部門，一路晉升至擔任海外地區站主管，以台灣人最為自豪的服務精神接待全球旅客，更首開先例成為台灣的旅行社第一家在海外國際機場設立服務據點。27歲自行創業開旅行社，32歲轉戰顧問職，曾擔任KKday、長川資訊等多家旅行社、OTA、資訊公司的策略顧問。他的腦中總是有許多想法，不安於現狀，35歲取得國立臺北大學法學士學位，並計劃繼續攻讀法律碩士，希望能以旅遊、法律雙專長協助企業發展。

王東陽以30出頭的年紀就從基層做到各級管理職位，體驗過旅行業的多種業態，也始終非常關注旅遊產業的趨勢發展，不時發表他的觀察與見解，對於站在旅遊第一線的導遊，他認為也到了轉型的關鍵點。

傳統旅行社的遊戲規則

要談導遊的轉型之前，必須先了解傳統旅行社的操作模式。如果從法規面來看，幾乎所有的領隊、導遊都是特約性質，因為他們沒有在旅行社支領薪水及納入勞健保，不算是編制內人員，除非在旅行社內另有其他職務則不在此討論的範圍。導遊的收入來自帶團，其中又

分成出差費、小費和佣金，不同性質的團，各有不同的計算方式。

如果從產業面來看，則可以分成In-house Guide約聘導遊和Freelance Guide外派導遊，兩者比例大約是7：3。所謂In-house Guide指的是專門帶該旅行社的團，公司會給予教育訓練，以及雙方有最低團量的默契，但不是絕對保證。通常旅行社也會依照不同客層，例如：Shopping（購物）團、No Shopping（無購物）團、深度團、特殊語系等，根據各導遊的專長作為派遣的依據。

兩種導遊類型的比較，對旅行社來說，約聘導遊的成本比較高，但優點是品質比較穩定，當然外派導遊當中可能有很強的人，但穩定度就沒那麼高；論發展性，約聘導遊比較能對應公司的長期發展規劃；而對大多數導遊來說，有一個固定合作的旅行社也自然在工作上相對有保障。

歸納起來，非中、英文的特殊語系會以In-house Guide為主，像是量最大的日本團、韓國團，因為人才稀缺，每個旅行社都希望有自己的班底；如果是中文的In-house Guide便以傳統旅遊加購物為主，這在目前的團體旅遊中占最多數；如果是No Shopping團、特殊參訪團，就會是Freelance Guide為多。而每一家旅行社給導遊的教育訓練，會針對公司本身的產品重點來做，這和考導遊證照時的基本通識訓練又完全不同。

在旅遊產品銷售之前，80%的關鍵在於產品內容和價格，但出團之後，這一團成功與否，導遊占了80%的影響力。怎樣叫作成功？王東陽不諱言業界常以購物成績來做評斷，但他進一步補充，不需要聽到「購物」就產生負面觀感，其實購物做得好的，通常那一團的滿意度高，因為當客人心情愉悅的時候才有可能打開荷包，在不強迫的情況下，端看導遊如何滿足和對應客人在消費上的需求。而最終導遊的角色仍回到商業面，以市場的需求量去做專業培養的投報率考量。

導遊角色的演變

隨著資訊邁向透明化的時代，導遊掌握資源的優勢已逐漸消失，他分析導遊的角色演變可以大致分為三個階段。最初導遊的功能在於合法合規、重視安全，有點類似保母的角色，幫客人處理食宿交通，在講解上只要符合導遊訓練手冊提供的重點就好。隨著消費者的感官體驗需求越來越高，導遊必須增進自己的專業學能，增加服務的深度與廣度，依照客戶的需求不同，客製化相對應的服務。到了現在，可以說進入分類分科，先有個人原本的專業領域，為了合法帶團才去考導遊，跟第二階段先滿足導遊資格，再發展各領域專長的情勢正好相反。

導遊作為旅遊產品元件，過去是以通識教育加上語言成為第一專長、終生職業；中間經過市場分眾，開始

培養第二專長，例如：自然生態、歷史人文等專業的分類發展；未來要建立的是個人化旅遊IP，旅遊即故事，個性化的旅遊模式會產生更細膩的差異，深入美食、地方等主題。

現在年輕的導遊對於帶團和旅遊操作更有自己的想法，取得資訊後包裝成故事的能力更強，和客人的互動性、緊密性也更多。能吸引年輕人投入導遊職場有一個重要原因就是自由行的興起，以前的導遊必須全程帶團，工時長又大量耗費心力，但自由行出現之後，點Guide的需求大增，也許今天旅客只需要一個龍山寺的單點導覽，或者一趟半天的陽明山健行，新的旅遊型態改變了導遊生態。

導遊的職涯經營

王東陽進一步指出在分眾化市場中，導遊所面對的問題不在於不夠專業，而是無法行銷。以前的導遊透過旅行社派遣，旅行社決定了導遊的身價，比如一般市場行情價是華語團一天2千元；日語團一天4千元，搭自費行程；韓語團是出差費加購物。但是導遊的本職學能跟這些價碼有關聯嗎？帶團30年的導遊，他的費用會從2千元變成3千元嗎？不會，除非導遊自行開發管道，客人自己找上門。但導遊也面臨到「如果自己發名片讓客人以後直接找他，公司會不會反彈？」的壓力，權衡之

下，為了維持與旅行社的關係，以確保接團的客源不要斷，形成傳統導遊認為不需要積極發展第二專長的停滯狀態。

但未來的導遊經營面向不一樣了，大約十幾年前開始，有些導遊經營部落格，有些導遊經營自己成為某個領域的專家，辦座談會、開各種專業課程，例如：品酒會、調酒課，也有專門講山野、海洋的，藉由不同的主題把自己創造成意見領袖。以前的導遊比較被動，現在則化為主動，未來這個趨勢會更明確，導遊存在於某個平台上，旅客可以自由選擇。

至於導遊為什麼願意花心力去經營自己？目的就在於透過脫穎而出，提升自我的價值，進而得到更多利益，而且是直接利益。當他成為意見領袖，很多人指定他帶團，就有機會可以自己定價，這是以前沒辦法做到的事。

對旅行社業者而言，這個趨勢無法擋，已經不是希不希望看到導遊這樣發展的問題，而是未來的時代趨勢變成這樣。當半自由行、小團體旅遊的型態崛起，旅客有很多單點導覽的需求，反過來是旅行社需要這個導遊，靠導遊為他帶來收入。旅行社和導遊的關係也從老闆與員工，到互相合作，進而走向借重導遊名氣的階段，導遊將成為賣點、成為差異化的重點。而這一切都拜網路時代所賜，能夠吸眾、集眾的特性，使得個人的價值得以被凸顯。

建立導遊評鑑機制

　　當旅客可以挑選導遊，如何挑選的參考值在哪裡？王東陽認為現階段大多是靠運氣，選用了才知道好不好，旅客的主動性還是很低。他建議，在可以挑選之前，首先是導遊所有的帶團資料都必須被記錄，應該先討論導遊的分析維度以及所包含的資訊。現在有很多旅行社會做意見調查表，但那是公司自己內部的，他設想未來應該出現一種模組，不管是團體旅遊或自由行，消費者自己在網路上圈選日期和導遊，而導遊的資訊要公開才能被評論，像是餐廳評鑑一樣，評鑑越好，下一團來勾選他的人就越多，變成是C to B的概念，甚至導遊變成供應商的角色，自己就是就是在地商家、就是一個品牌，在Google上被評價。他舉例像是律師界有「評律網」，消費者可以看到每位律師哪一年考到證照、在哪幾個工會登錄、他的各種刑民公法案件比例、一年的承接案件量等等，甚至還有對照法官、檢察官的勝訴率，律師變成可分析的產品。但目前尚未看到導遊有一個整合的平台，必須要能夠建立起來。

　　而誰會想要做這件事呢？他認為有導遊背景的人、大型旅行社，或者目的地旅遊公司，都可能來做這件事。這可以增加公司的強度，同時對整體旅遊產業發展都有好處，有助於汰弱留強，不像傳統上只要跟旅行社的線控關係好，就可能變成強導。

其中，他認為最有機會做的是目的地旅遊公司，因為他們不用背負傳統旅行社在操團上很多的潛規則，因此領隊導遊評比可以很透明雙向。「真實、公開、可評鑑是最重要的」，不僅消費者可以降低風險，對組團社（組團出國的旅行社）、地接社（當地接團的旅行社）也都好，以前有沒有派到一個好導遊是旅行社在承擔壓力，如果變成消費者自己選擇，旅行社的壓力就相對變小了。

自由行是導遊市場新藍海

現今的旅遊趨勢已是團體占30%、自由行占70%，前面這30%仍然會維持原本旅行社In-house Guide的運作模式，就略過不談，重點是那70%的族群，並不在旅行業原本的產品規劃中，新的消費者需求創造出新的市場，可以說反而是導遊的工作機會變多了。

而為什麼說經營目的地旅遊的業者來做導遊評鑑平台會更有優勢？因為他們已經有一份精準的消費者名單對應到旅遊目的地，可以利用來做二次行銷，在消費者購買商品之後，進一步再讓他去選擇導遊。

一個透明公開可選擇的平台，就是導遊市場的新藍海。以Uber為借鏡，以前計程車司機一定要靠行，現在買一台車就可以直接開業，它的服務品質控管甚至還優於傳統車行。可以這樣來看，計程車司機開的是自己的

沒有你，旅行怎麼可能有趣？顛覆對導遊的想像

車，但Uber司機因爲在意客人的評價，所以他是爲客人開車。

想像把導遊Uber化，新的旅遊型態重新分割了聘請導遊的單位時間，不再是以一整套旅遊行程計算，而是以天計、甚至以小時計，「歷史上只要重新定義切割的創業，都是變態的投報率。」王東陽說，未來導遊可以跳脫傳統的定價模式，把產值提高，出現新的投報率，這也就是可以吸引導遊投入的誘因。

國際領隊改變了國旅生態

COVID-19疫情發生一年多來，也重新改變了台灣的旅遊生態。由於無法出國的關係，許多原本做出境旅遊的國際領隊都改做國內旅遊，這些操盤手用國外的規格來設計台灣的產品，顛覆了不少制式的想法，將可以玩的旅遊元件全部撈出來，可以期待台灣下一個階段的旅遊產品將會更多元化。

此時導遊應該要開始創造個人IP，故事性包裝、景點豐富度，配合上個人特質、講述風格、專業專長，都是可以再去深化的重點。他思考一個議題：「能去國外玩，爲什麼要在台灣？」過去台灣旅遊行程的安排銜接完全沒有故事性，例如：早上在台北看保生大帝，下午去南投日月潭，儘管都很有名，但是重點在哪裡？應該把它塑造成像是電影的鋪陳，必須要具有原創性、獨特

性、可看性，才會有吸引力。

　　以前的國旅沒有人在意這一塊，所以競爭性不高，但現在大家都在做這一塊，有差別性之後就會進步，這樣的進步會轉換成未來接待入境旅遊的能量。他笑稱：「一群面臨失業的做出境旅遊的人，全部加入國旅導遊的行列，他們變成了市場文化。」他分享某次自己帶國旅團的經驗，在車上抓著麥克風講了20分鐘，另一位資深導遊問他：「幹嘛講那麼多，都是寫中文，客人不會自己看嗎？」但他做的正是國外旅遊的講解規格。同時，除了導遊，專門操作海外旅遊的線控也因為疫情影響投入國旅，進而把出國的旅遊模式帶回來，也正迎合了原本喜愛往國外跑、現在改在國內玩的旅客，多方合作之下正好一拍即合。

　　因此作為導遊，他認為現在就要開始布局自己的專業領域，因為養成需要過程，例如：懂咖啡的人，可以鋪陳台灣從北到南的咖啡產地；懂櫻花的人，可以從北部講到南部的櫻花。最基本的把橫軸與縱軸，即時間帶與事件先整理出來，剩下就是知識的累積了。「深度需要專業知識，選擇區域、選擇方向，積極布局。」他給出建言。

　　當我們重新定義那70％的自由行市場，期待未來要提供給全世界的是對應任何景點、任何時間需求的旅客，都可以得到導遊的專業講解，大家一起把台灣的旅遊市場帶入新的階段。

王東陽擔任顧問期間，不時針對產業趨勢開課演講。（攝影／秦雅如）

王東陽小檔案

- 1985年生
- 臺北大學法學士
- 2008年摩克動力車隊經理
- 2010年雄獅旅遊經理
- 2013年天旅旅行社總經理
- 2015年瘋狂賣客旅行社營運長
- 2018年長川資訊策略顧問
- 2019年KKday策略顧問
- 2020年MyProGuide策略顧問

MyProGuide
成為國際化的專業導遊平台

MyProGuide各地導遊身穿黃色制服,讓旅客有熟悉感。

從台灣出發，擴展到世界各地擁有30多個據點，MyProGuide的初衷在於讓旅客來到一個陌生國度、舉目無親的時候，都能找到一位身穿黃色制服、可以信賴的人，這時導遊可能是旅客在當地的第一個朋友。因為網路無國界，讓建立國際化導遊平台不再是遙遠的夢想，但旅遊畢竟是要實際走入當地，為了打進各地的旅遊市場，從導遊招募、產品規劃到業務開發，仍是一條漫長的路，還必須因應各國的文化、環境、制度，擬定不同的策略。

打造品牌，成為導遊資源整合平台

MyProGuide的目標是成為各國入境旅遊的導遊供應商，公司最重要的資源就是導遊，除了持續增加導遊量體之外，另外一個重點就是打造品牌，讓旅客相信經由MyProGuide出去的導遊就是品質的保證。導遊們要經過審核後才能出現在平台頁面之外，此外，擁有「Selected」精選導遊標章的導遊可以自行上架行程以及提供景點導覽內容，類似經營一個自己的部落格與商店。要獲得Selected標章有2種方式，一是MyProGuide主動認證，一是導遊提出申請，經過面試並確認個人特質、語言、專業知識三方面都達到標準，就會在個人頭像旁放上Selected標章，凸顯出與一般導遊不同的明顯標示。

經過幾年的操作，MyProGuide建立起穩定的運作模式，回頭探究為什麼過去這樣的平台沒辦法建立起來？其中一個因素是導遊的工作型態管理不易，再者是過去的環境條件不成熟。以前只有區分自由行和團體旅遊，團體遊的旅客會直接透過旅行社安排行程，導遊則隸屬在旅行社底下；而自由行的旅客還沒有形成「找導遊」的觀念，也因此沒有產生這樣的需求。但就在自由行與團客比例慢慢黃金交叉之後，自由行的趨勢越來越明顯，行程安排也越趨多元，是否安排導遊不再是零或一的選擇，這些原因造就專業導遊平台的誕生，並且逐漸站穩腳步。

　　MyProGuide很早就意識到導遊能以「小時化」預約，以Uber來比喻，乘客可以只要短程單趟車程，不需要包車一整天；導遊也可以運用共享經濟的概念。以平台的導遊使用率來說，一天、半天、4小時內的行程比例大約是45％、30％、25％。其中原本占比是零的小時化導遊，也慢慢增加到現在幾乎占了1/4的比例。回想最初MyProGuide第一個小時化的旅遊產品是從士林夜市開始的，當時身邊許多朋友都質疑「為什麼逛夜市需要導遊？」後來卻成為主力商品之一，經過觀察發現，主要客群為一個人單獨出遊的旅客，主要原因是不知道到了夜市該吃什麼，以及覺得逛夜市有個人陪的感覺也不錯，跟著導遊還能吃到在地人才知道的美食，而不只是品嚐多數旅遊書籍所介紹的東西而已，甚至在購物的

　沒有你，旅行怎麼可能有趣？顛覆對導遊的想像

時候導遊還可以幫忙翻譯和殺價。有了這樣的經驗，逐漸把每一個景點單獨拉出來拆成碎片化，搭配導遊的特質，成為MyProGuide的特色之一。

　　但要怎麼找出旅客會有興趣的景點變成產品呢？一開始我們參考各種旅遊網站的資訊做比對，像是在可信度很高的Tripadvisor上看到，陽明山竟然排在旅客來台灣最想去的前10名景點中，這使得我們重新調整產品線，後來也驗證了專程想要去陽明山健走或觀光的旅客不在少數，讓團隊留下深刻印象，持續循著這樣的模式開發新商品。

對外國旅客來說，夜市需要導遊的指引才能吃到道地又安心的美食。圖為士林夜市導覽。

重視導遊的實戰訓練

　　為了精進導遊的能力，MyProGuide開設導遊培訓課程，尤其是新手導遊在生涯初期的實戰班，培養出各國第一批核心導遊。實戰班邀請當地資深導遊授課，挑選熱門景點或主題進行實務訓練，第一天先在教室內學習知識課程，第二天實際走到戶外做實戰教學，接著學員們必須自己準備一場導覽處女秀，在隔週實地上場演練。因為必須實際帶團練習，學員們會有「不能失誤」的壓力，更可以透過這樣實戰訓練的方式加速學習。對於新進導遊，MyProGuide也會給予實習的機會，每趟演練結束後即進行討論，指導老師直接針對他們遇到的問題和旅客的反饋做解答。一開始在各熱門景點都開過這樣的實戰課，導遊們也因此很快地可以上場帶團，滿足絕大多數旅客的需求。

　　把導遊訓練好、步入軌道後，並不是從此就不用再理會他們，在職進階訓練同樣重要。MyProGuide針對導覽過程中會遇到的狀況也開了許多實用課程，例如：攝影課，導遊學會手機攝影很重要，許多客人都很在意拍照打卡時拍出來的效果，我們曾經接到一則客訴是抱怨導遊幫忙拍攝的照片不夠漂亮，讓他在社群媒體上沒有得到足夠的讚；又或是在熱門景點等著拍照的遊客很多的情況下，如何幫客人快速拍到好照片，站在哪個位置、從哪個角度拍，這全都是經驗和技巧。我們也開過

發聲練習課，有些導遊說話時喉嚨用力方式不對，帶團帶到沙啞無聲，於是找了動畫《我們這一家》裡的花媽配音員來教大家發聲，以及如何調整說話的音調跟語氣，讓客人聽起來是舒服的。另外也有精油芳療課，在旅途中若遇上客人暈車或者肌肉痠痛之類的不適，必要時也可以幫客人舒緩症狀。不同於一般導遊培訓只著重在景點導覽、購物技巧的傳授，我們希望讓導遊能擁有更多可以幫助帶團的實用技能。

另外想要跟導遊們說的是：「以改變取代抱怨，路會寬很多。」時常很多人抱怨沒有工作，但應該改變自己的心態，才可能有不同的發展；而導遊在職培訓，學的是過去，看的是未來。

跨國布建導遊團隊

MyProGuide廣納世界各地的導遊，要做的不只是一個開放性的平台，除了有審核制度管控品質外，也希望透過導遊對當地的了解和本身的專業，帶給旅客不一樣的旅遊內容。

以旅客的角度來說，假如是第一次來到某個異地，不管有多少時間，絕大多數的人會先選擇熱門景點，譬如來到柬埔寨，大家第一個想到的幾乎都是吳哥窟，但吳哥窟裡面又有一些特別著名的廟，旅客會希望在最短的時間內得到最精華的行程內容。因此MyProGuide在

產品線上，每個城市一定會有經典行程，例如：吳哥窟必訪廟宇一日遊、經典台北市一日遊、終極曼谷歷史之旅，接著再把這些行程分為基本三大類：市區、郊外和美食。以台北來說，經典市區可能是中正紀念堂、台北101、龍山寺、大稻埕，經典郊外則有野柳、九份、十分等，旅客可以再依照興趣選擇景點，選擇參加湊團旅遊或私人包團。更進一步則建置各個國家的獨特產品，例如：在緬甸推出一個產品叫「捐獻給寺廟」，因為有些客人來到萬佛之國緬甸，會想要捐錢回饋給寺廟，於是形成了這樣特殊需求的產品；又例如在泰國，因為夜生活是當地的特色之一，但許多遊客卻不知道該如何前往或擔心遭受欺騙，因此便推出了夜生活行程，確實也廣受好評。

　　決定了產品線之後，許多人的注意力只放在景點本身，但景點的變化幅度有限，因此MyProGuide花了更多心力在服務上，因為即使行程一樣，玩的內容卻可以不同，取決於導遊是否能充分了解和滿足旅客的需求。透過資料表單的設計，事先了解旅客這次出遊的目的、成員、習慣等，判斷客人可能感興趣的事物，以這樣的角度去找到適合的導遊。可以做到這件事，是因為MyProGuide平台建立了豐富的資料庫，知道哪一位導遊能應付想法比較多的客人、哪一位導遊能夠提供更高階的服務、哪一位導遊有什麼領域的專業等等，因為對導遊有更多了解，更利於調派人手，依照客人的國籍、

興趣、背景不同，給予不同的導覽內容。

　　為了能貫徹MyProGuide的理念，在世界各地布局之初，團隊一定會親自出馬到當地奠定基礎，同時一邊尋覓適合的在地夥伴作為窗口，負責包括導遊招募、產品規劃和業務開發等工作，市場比較大的地方設立辦事處，比較小的市場就找業務代表，這樣的人選通常需要具有旅行業的工作背景，又有熱忱和服務心態，更要是能認同MyProGuide的理念、願意一起打拚的夥伴。

　　經過幾年的運作，目前在MyProGuide上註冊的導遊約有1萬5千多人，其中又以亞洲區為最大宗。對於導遊，除了提供工作機會，也讓他們有學習進修的管道，以及有同事和夥伴的歸屬感。再舉例Uber司機，每個人都可以自己開車做生意，但是他沒有自我品牌，客人在下車後就忘記司機是誰了，而MyProGuide在做的是讓這些原本沒有自己的品牌，或品牌力道不夠的導遊與我們合作，透過我們的資源建立他自己的品牌，增加更多工作機會。

認識世界各地導遊生態

　　為了進軍世界，當然也必須先了解各國的導遊相關制度。以觀光大國泰國為例，要有合格旅行社的牌照才能夠出團，官方管制也非常嚴格，因此必須藉助當地的旅行社來執行導遊業務；而對在地旅行社來說，一是他

們可能本身沒有導遊，或者自己沒有合適的導遊執行新產品和重要的特殊團，MyProGuide便成為他們最佳的合作夥伴。舉例某一年的農曆過年，有一家旅行社同時需要80位中文導遊，但本身的導遊量體不足，最後全部外包給MyProGuide。

來到柬埔寨又是完全不同的情況，導遊可以自己透過任何管道接待客人，不需要有旅行社的資格，於是導遊會問：「我為什麼要加入MyProGuide平台？」因為他們已經習慣在機場門口、吳哥窟入口、大街上直接做現場兜售，對於一個外來的公司也缺乏信任感。這時候必須說服他們的是，消費者可以看到以前客人所留下的評價，平台也會記錄過去的帶團經驗，對旅客來說能更有說服力，甚至根本不用辛苦地沿路攬客，在網路上等著被預約就好。但是要這樣一個個向導遊說明曠日廢時，於是我們找上當地的導遊協會合作，對他們來說，要建置導遊資料是件麻煩事，MyProGuide可以利用現有的平台結合他們原有的資料，快速把導遊檔案建立起來，達到雙贏的局面，成為策略夥伴。

在踏入眾多國家後所得到的經驗，絕大多數的國家都需要具有旅行社執照才能合法出團，新加坡、越南、馬來西亞、日本都是如此，因此當MyProGuide在該國還沒有成立自己的旅行社之前，透過與當地業者合作的方式，藉由平台導遊數量的優勢，逐漸就有需要導遊的業者找上門，甚至有機會跟當地政府打交道，用協助建

立、更新、評鑑導遊表現的角度，在取得信任之後，一步步打開市場、建立自己的團隊，扎實的落地在不同的市場。

串接旅遊相關產業，成為夥伴關係

在旅遊產業，MyProGuide把導遊整合起來，我們不會是任何旅行業者的敵人，反而更是大家的好夥伴。

旅遊產品當中，導遊是影響好不好玩、有沒有豐富內容，並且讓行程順暢的關鍵人物，因此MyProGuide可以跟產業鏈上的各環節合作。面對在地旅行社，協助他們處理導遊管理的工作，將平台資源開放給業者建置導遊資料庫，在導遊派遣上，也幫他們減少中間的人力和麻煩。OTA業者因為沒有自己的導遊團隊，雖然有產品與大量獲客資源，但沒有導遊能夠執行帶團，這時候，MyProGuide正好彌補了這個缺口，又或者當OTA想要進軍新市場，需要有在地專家幫忙規劃產品時，也會找上MyProGuide，因為導遊是最清楚當地資訊的人，最知道客人想要什麼、哪裡好玩、哪些地方適合排成旅遊路線等。甚至航空公司或飯店業者，在銷售了機票、房間之後，可以透過導遊服務或當地一日遊行程包裝為加值服務，讓商品的內容不再單一。以導遊平台的角色出發，MyProGuide極力推展和旅遊相關產業形成策略聯盟或夥伴關係，從看似競爭轉變為合作，在產業

中開啟更多元的服務。

成為亞馬遜指定供應商

除了實體帶團，MyProGuide也掌握住線上導覽的趨勢。時間回到2019下半年，我們收到一封來自Amazon亞馬遜的信件（一則看似詐騙信的標題），當時亞馬遜想要在台灣推出線上產品，其中包括線上視訊旅遊，MyProGuide因為豐富的導遊資源與國際知名度，讓網路巨擘公司找上門。一開始我們也存疑：真的會有人想要線上旅遊嗎？於是在前3、4個月的測試期間並沒有特別積極地進行，直到COVID-19疫情爆發，幾乎所有旅遊業務都停止了，促使我們也開始認真看待這項新業務，自2020年3月正式將線上旅遊產品上架後，至今MyProGuide仍是亞馬遜在台灣、日本、新加坡最大的視訊旅遊供應商。

於此同時，很榮幸MyProGuide也是亞馬遜集團的國際新創輔導團隊之一，這不只是肯定了我們專業導遊平台的潛力和前瞻性，作為旅遊新創公司，我們正走出一條自己的路。

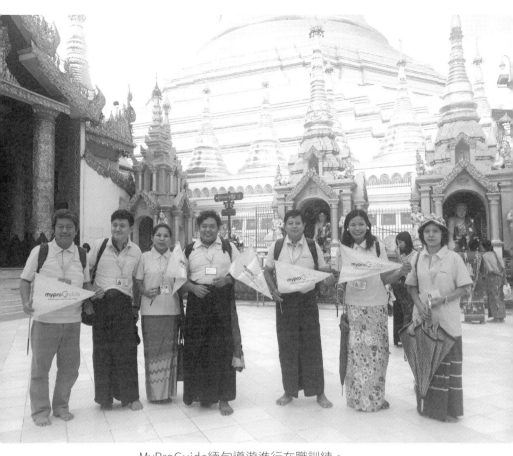
MyProGuide緬甸導遊進行在職訓練。

達人導遊說帶團

國寶導遊——張明石
從軍人到導遊，轉戰旅遊前線

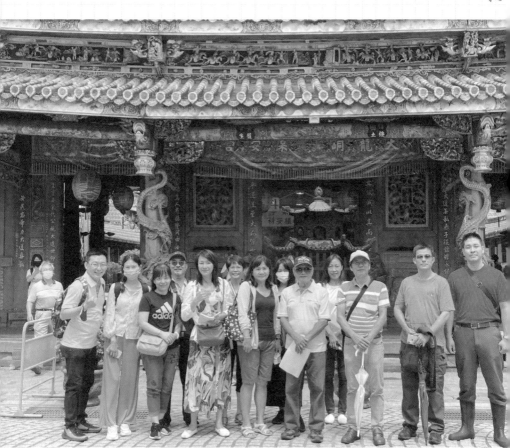

MyProGuide的保安宮教學活動。（圖片提供／張明石）

現年81歲的張明石，仍在旅遊第一線當導遊，活躍度不輸年輕人，更多了豐富的人生閱歷，一路參與台灣的觀光發展。

海軍服役10年退伍之後，他自嘲沒有什麼一技之長，寫了許多求職信都石沉大海，雖然陸續做過業務員、家教等工作，但都做不久。當他又再度失業，某個機緣在路上遇見時任美國運通總經理的嚴長壽——這位在軍中時期就認識的朋友。嚴長壽得知他正在找工作，便介紹他到美國運通當業務員，負責幫客戶辦理護照。張明石回憶初認識嚴長壽時，他還是美國運通的小弟，退伍後再遇上他已經是總經理，卻也因為這樣的機緣，讓張明石踏上帶團出國的領隊之路。

出國受限制的年代

在1973年他退伍的那個年代，台灣還沒有開放一般民眾出國，雖然護照和現在一樣分為外交、公務、普通三類，但即使是普通護照，也必須要有商務、留學等事由才能申請，而且當時只能透過美國運通在台灣設立的American Express Travel（美國運通旅行社）辦理出國旅行文件，像他擔任美國第七艦隊駐站聯絡官期間，要登上美艦的旅行證件就是透過美國運通辦理的，那時候美國運通是唯一外資在台灣投資的旅行社，可說非常拉風。

當時許多人想要出國都是設法用商務的名義組團，張明石便擔任起業務員兼領隊的工作，他還記得當領隊的第一團就是和嚴長壽一起去美國。而那些有本事出國的客戶，跑的都是歐洲、美洲等長線，這為他開啟了人生另一番視野。

　　台灣在1979年開放人民出國觀光，直到1988年才開放自由申請旅行社營業執照。隨著旅遊風氣日盛，在美國運通工作10年的張明石也賺了一些錢並累積了一些人脈，便興起自己出來開旅行社的念頭。他和朋友合資開公司，經營3年多，負債3千多萬，這才明白自己其實不適合當老闆，他重新檢視自身的能力，認為自己的執行力強，還是適合做專業職，笑稱開旅行社只要有資金就可以，但當導遊領隊要經過國家考試，完成培訓課程，是經過專業的訓練，完全不一樣，於是他選擇重回領隊的行列。

60歲轉換跑道當導遊

　　張明石的人生前半段跑遍世界各地，到了60歲，他反而回頭開始認識台灣，帶起國外入境旅客。他笑說當時只知道中央山脈，其他什麼都不知道，不過在當領隊帶團出國的時候，他就會特別留意國外和台灣相關聯的歷史文化，例如：荷蘭在1602年成立了東印度公司，當時貨運從阿姆斯特丹經過印尼來到台灣，在阿姆斯特丹

的港口有座哭泣塔，後人得以遙想當時船員的妻子在港邊送行哭泣的畫面，再連結到以台南爲背景的〈安平追想曲〉所譜出的淒美愛情故事，把國外的經驗和台灣串聯起來，成爲他介紹景點時特殊的說故事方式。而從研讀台灣資料當中，他發現讀的越多反而越多東西不懂，進而越挖越深，更領悟到要成爲一個專業導遊是學無止境的。

他觀察到早期會來台灣玩的旅客，大部分是以市區遊爲主，因爲對歐美客來說，台灣只是他們要到東南亞或日本、中國時，順路停留的一個點，台灣只是作爲附加價值，並不是大多數國外旅客的主要旅遊目的地。有趣的是，即使只是短短一天的行程，不同國家的旅客感興趣的景點也大不同，像是澳洲人喜歡植物園；美國、加拿大人喜歡去萬華；如果是荷蘭人，就會想要去台南看看；日本人不用說，可以在台灣找到的關聯性就更多了。

張明石和兩位優秀導遊Grace、Daphne合影。（圖片提供／張明石）

接團之前先了解團性

在當導遊的經歷中，自然遇過各種各樣的客人，他也從中歸納出自成一套的帶團技巧。如果是帶華人團，要先懂得做人，再做事，因為華人講究情份；而華人旅客又大致分為三類：陸客、東南亞華人、歐美或日本華裔，其中以前兩類為多。

例如陸客，許多是來尋人的，找家屬、親戚、朋友，他能理解他們的心情，會熱心地幫他們打電話聯絡，不過從中他也學到一個教訓，以前他會傻傻地把手機直接拿給客人打，結果發現他們可能會順便打回大陸，所以後來他學會要幫客人撥電話。另外像是華裔的馬來西亞、印尼、菲律賓人則比較注重吃，他們認為台灣是美食王國，並且喜歡來這裡感受自由多元的氣氛。

反之，如果是帶歐美澳等客人，要先會做事，再來做人，因為旅客從很遠的地方來到台灣，首要滿足他們認識和理解台灣的需求，發揮導遊的專業知識和能力。他分享有一次接到一位澳洲客人，對方一下飛機就告訴他這次到台灣來只為一個目的，原來他爸爸在過世前告訴他有一個地方叫Formosa，是他父親二次世界大戰在馬來西亞被日本人俘虜以後送去的地方，當時住在台灣北邊的一個戰俘營，他想要去看父親曾經住過的那個地方。客人提出需求，張明石開始在他的資料庫搜尋，從平常閱讀的書籍中知道二次世界大戰時，日本人在全

台灣建了12個戰俘營，安置亞洲各地抓來的戰俘，北部從台北、金瓜石到新竹都有，究竟是哪一個？他從和客人的聊天當中得知那個地方有山，而且可以看到海，他判斷金瓜石最有可能。當行程來到水金九，從抵達水湳洞他就開始留意時間，到了九份，有大約2個小時讓旅客自由活動，他便帶著澳洲客人開始尋找，走到金瓜石，經過勸濟堂，問了當地耆老，打聽到在國小後面曾經有個戰俘營，最後他們在小山坡上找到了！「客人可能會有各種沒有預料到的需求，要能很快幫他們處理解決。」對他來說，這就是發揮導遊專業的價值。而這般對旅客的用心，也為他贏得了最佳英語導遊獎的殊榮。

正因為不同國家、文化的客人屬性都不同，他認為導遊在接團之前先了解團性很重要，客人來自哪裡、教育水準、年齡大小、男女比例、感興趣的事物等等，都會影響帶團的方式，例如：英美客和歐陸客所使用的英文就有所不同，面對非英語系國家的客人，更要講簡單易懂的英文，因為帶團不是在上英文課，重點是能夠把台灣的故事傳遞出去。溝通技巧是導遊很重要的能力，面對不同文化背景的人，要有不同的溝通方式，更要先聽客人說，多站在客人的角度想，多一點同理心。有專業能力也懂處事做人，是他認為導遊能夠把團帶好的重要因素。

旅客年輕化，行程走向主題客製化

　　當導遊至今的20年間，他發覺旅客的年齡層和玩法都有了很大的變化。早期必須要有一定經濟能力的人才有辦法出國玩，所以早年服務的對象年紀偏大，現在出國的經濟門檻沒有這麼高，團員的平均年齡都下降了。此外，以前的行程動輒長達10幾、20天，現在偏向輕薄短小，但是旅客的重遊率提高了。還有一個最大的改變是，近10年來台灣的郵輪旅遊開始蓬勃發展，衍伸出郵輪靠港後的陸上觀光客群。

　　回溯台灣的觀光發展是個隨著環境局勢改變的漸進過程，從1987年解嚴到1996年第一次民選總統，台灣用了10年時間不斷修改法令，以前海岸線、高山上都是受管制的軍事地區，一般民眾不得輕易靠近，但現在健行登山很盛行，很多人都爬過百岳，他說要是形容登玉山就像上市場一樣容易也不為過，幾乎每個人都可以上去了。作為海島國家，以前民眾不得靠近海岸線，也是讓人不可思議的事，自海岸線開放以來，從北部的基隆、中部的台中、南部的高雄、東部的花蓮，還有離島澎湖、金門、馬祖，都已經可以航行郵輪，他認為將來郵輪會是很大一塊市場，也是台灣觀光產業另外一個很好的未來。

　　另外就是客製團的興起。一般來說，旅行社都會有所謂例行出團的產品，比如說市區觀光，會走廟宇和著名

景點，例如：龍山寺、中正紀念堂、故宮。例行性的團行程固定，費用比較便宜，但現在的客人越來越挑剔，他們不在乎價錢，可是要吃好住好玩好，於是客製化的團越來越多，行程規劃也變得愈來愈有挑戰和新意。比如說有些客人對植物、鳥類感興趣，有些可能對古蹟建築感興趣，導遊就要能針對旅客的喜好規劃出專屬的行程。

他認為其實這樣的玩法才合理，旅遊要玩得好、玩得有印象，應該要停看聽，暫停一下，看看藍天白雲、聽聽鳥叫，感受風吹過的聲音、水流過的聲音，這些都是要慢下來才能聽到看到的。到了龍山寺，聽導遊講這裡拜什麼神、後殿的媽祖和台灣人的關係是什麼？慢慢走逛、聽聽故事，才能對台灣文化更深入了解，讓一趟旅行可以帶走更多回憶。

每一次都歸零再出發

當導遊20年，問張明石怎麼保持工作動力？他說每一團結束之後都讓自己歸零，也許是到公園靜坐、曬曬太陽，給自己放空的時間，整理好心情後再重新出發。

「帶團之前的準備太重要了，還有一定要維持熱情。」這是張明石對自己的要求，每次出團前，他一定會認真研究團員資料和行程表，除了隨時更新景點資訊，也會參考該團旅客的背景，思考怎麼樣的導覽與服務最合適。例如：下一團小朋友多要怎麼帶？是老人家

要怎麼帶？連說話的語氣，講國語、台語還是英語，都要跟著調整。「準備是永遠不夠的」他說，也因為這樣的工作態度，才能不斷精進自己。

問他喜歡導遊這個工作嗎？他笑說：「也必須要喜歡，因為沒有其他工作可以做，後無退路，就好好把這個事情做好，而且我也覺得不用後悔，做好一件事情就夠了。」

張明石的確是把導遊的工作做到極致，現在除了帶團，他也授課傳授經驗，擔任觀光局講師，甚至成為國家導遊考試的口試官。在導遊認證的考試中，必須先筆試60分過關，然後參加98小時的職訓，最後是10分鐘的口試，在口試的時候，他提醒有三個要點：一是服裝儀容和態度，有沒有微笑，是不是親切友善；二是景點介紹能不能切中主題，以及能用故事化的方式生動地講解；三是時間的控制，要掌握時間講正題。除了做好自己，他希望能為台灣培育出更多優秀的導遊。

導遊也需要群體戰

怎麼樣可以成為一個好導遊？他說首先身體一定要練好，因為當導遊非常需要體力，上山下海、進城下鄉，包括帶領團員都需要體力，因此他建議平常沒事就要鍛鍊身體、養精蓄銳。

其次是他最在意的導遊專業，必須要多準備，多

沒有你，旅行怎麼可能有趣？顛覆對導遊的想像

看書。台灣有豐富的物種，從人類、動植物到礦物都可以準備，什麼是客家人？爲什麼有新住民？到了景觀壯闊的東部就可以講礦物，分辨沉積岩、火山岩、變質岩；文化的部分，又分成史前史，1624年之後的近代史……。這些知識都必須靠導遊自己慢慢累積，他建議平常沒帶團的時候可以多去上課、聽演講、踩線，甚至增進外語能力，隨時讓自己保持在學習的環境中，和產業保持連結不脫軌，對他來說，導遊就是一個終身學習的行業。

最後，他認爲多交幾個業界朋友也很重要，現在已經不是單打獨鬥的時代，要靠群體戰，「一個人走可以走得很快，兩個人、一群人可以走得很遠。」職場上的資訊分享是可以做得長久很重要的資源。

如今，張明石也擔任專業導遊平台MyProGuide的顧問和講師，他認同未來走向網路是正確的方向，傳統旅行社的運作方式太侷限，網路無遠弗屆，對專業導遊是很好的機會，客源開發也可以更廣。

「我在有生之年，很希望看到台灣成爲一個觀光大國。」他感性地說，台灣的觀光資源太豐富了，我們有200多座3000公尺的高山，山上飛的鳥，地上爬的蟲，看不見的礦物，史前史南島民族可以追溯到1500萬年前，400年近代史，人文我們有東洋文化、西洋文化、中華文化……。信手拈來，他口中的台灣處處都精采。

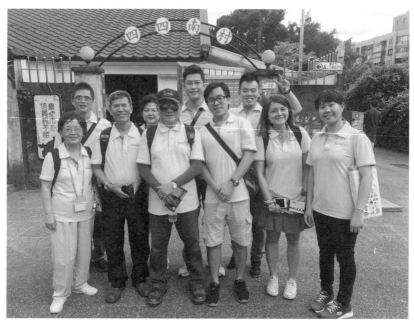

導遊也需要同儕團體，才能發揮更大的力量。（圖片提供／MyProGuide）

張明石

- 1941年生
- 1963年海軍官校航輪班畢業
- 1974年退役後加入美國運通（AE）爲業務代表
 與國際領隊，周遊五洲七洋
- 2001年專任英語導遊兼任英語領隊
- 自稱是台灣觀光產業老兵，領隊導遊界的終身
 志工

導遊就是外交大使——黃幼筠
把世界帶回台灣，把台灣帶給世界

Rita帶美國老兵客人找到當年他在台灣駐軍時的
美軍交通車站牌。（圖片提供／黃幼筠）

擁有豐富的國外生活經驗，使得黃幼筠（Rita）當起導遊另有一番不同視野。她在美國念書，研究所畢業後任職於瑞士手錶品牌公司，曾被派駐香港負責整個亞太地區的業務，也因此有一段時間她不停地在香港、新加坡、美國三地奔走，後來隨著公司的亞太區總部移居上海。2014年她決定離開，原本已提出辭呈，因為工作表現很受公司信任，主管予以強力慰留，讓她自由選擇工作地點，並轉任顧問，於是她決定回到家鄉台灣。

Rita離開台灣30年，她說年輕時也沒有經濟能力到處旅遊，對台灣的地理歷史都很陌生，那幾年陸客來台正盛，觀光產業一片榮景，轉任顧問的她不需要全職上班，於是秘書提議去考導遊執照，買了一堆書回來，原本說好兩個人一起讀，結果最後只有她一個人去考，也順利取得外語導遊的證照。

服務優先，無意間建立好口碑

在老同學的熱心介紹下，她有機會接觸到旅行社，但因為過去沒有導遊經驗，一開始跟著其他導遊聽他們講解，熟悉各種路線和景點資訊，跟了幾個月的團，自己也積極去參加導遊協會辦的密集培訓課程，終於得到帶團的機會。

2015年她第一次帶團，而且第一團就是環島團，為求謹慎，她決定自己先把不熟悉的地方走一遍，認真

地爬梳資料後，再融會貫通變成故事跟客人分享。所幸這第一團人數只有兩位，讓她可以陪客人慢慢走、慢慢聊，帶起來沒有想像中困難，第一次也就順利度過。

但更大的挑戰緊接而來，她接到的第二團就是來自歐美的42人大團，而且是台灣9天的大環島行程。旅客每個人的行李都超大超多，她心想這樣一部遊覽車怎麼放得下，也不可能把行李塞在車上的走道間，安全是她的最優先考量，於是她當機立斷要求旅行社加派一輛卡車隨團載運行李。

她笑說自己當時真是初生之犢，什麼都不怕，只想著如果旅行社不同意就請他們另換導遊。結果9天行程跑下來，每天把行李搬上搬下，其實是很辛苦的過程，但她的認真，團員看在眼裡，那時候她還不懂得要跟客人收小費，最後是團員主動提醒。她把收來的小費跟司機平分，讓司機非常驚訝，因為以往司機分得的小費都比較少，但在她的想法裡，司機和她是工作夥伴，應該要一視同仁；在行程中，她覺得司機很辛苦，也會自掏腰包給司機買飲料。她的好名聲在司機圈傳開，大家都說以後出團要跟黃導，因為她待人公平又和善，就這樣無意間建立起好口碑。後來她也學會發信封給旅客裝小費，但面對賺取小費的態度還是非常隨緣：「這次少了，下次就會多，不用算得這麼清楚。」她也從不帶購物團，認為如果每天在算計這些，只是想著要從客人身上抽佣，心態就會被扭曲，而做好服務才是她認為當一

個導遊最重要的價值。

　　但是出來旅遊總是會想要買點什麼，如果客人有購物的需求，她又怎麼處理？Rita說如果是買一般的伴手禮，就會帶客人到徐州路上由政府經營的國家文創禮品館，她會清楚地告訴客人，這是國家開的，它的價錢和品質都有保障。如果是有特殊需求的VIP團，她也做足功課，像是針對藝術品有興趣的客人，她自己做了一個九宮格圖表，列出各種藝術種類，包括繪畫、金銀銅鐵、瓷器、陶器等，再把各類型有知名度或可信度的店家列出來，她稱這是她的雜貨舖，看客人的需求是什麼，她就從這份名單裡面去找，例如：現代藝術，她就會找幾個畫廊，並且自己先去看過，了解作者是誰、作品風格，在跟客人聊天當中，就可以根據客人想要的東西帶他去看，這樣比較容易正中目標。

持續投資自己，累積知識庫

　　由於Rita的工作背景和時尚精品有關，經常接觸美的事物，也因爲工作需要常出差旅行，加上本身對文化藝術的興趣，這些都成爲她不同於其他導遊的能力，自然而然旅行社也會把一些特殊團交給她；但要做好一個導遊，最重要的還是在於不斷充實自己的學習態度。

　　回到台灣後，她持續3年去上建築課程，專攻戰後建築，熟悉不同的派別，甚至曾經請波士頓的朋友幫她

拍下當地某建築師的作品，因為雖然她人在台灣，但客人是從世界各地來的，她認為也必須要了解國外的東西，才能和客人對話。

　　會開始研究戰後建築，是因為她有一次參加了其他團隊的導覽行程，那次帶團的是銘傳大學的建築系教授，主題正是戰後建築，聽過之後她覺得有趣，便開始跟著老師的導覽行程，不只在台北，也去了台中東海大學、台東白冷教會的教堂等地方。

　　「一定要透過專業導覽來累積自己的知識，不然就算你每天經過的地方，可能也不知道那裡有一棟厲害的建築。」Rita記得她的大學教授曾經說過，如果某個人說他有10年的經驗，但他是第一年學到之後就一直重複了10年，你會覺得他經驗豐富嗎？因此她相信必須不間斷地學習才能累積知識和經驗，這在導遊工作上也是格外重要。

　　只要是帶團的空檔、工作的空檔，她就會到處走走看看，像是美術館換了什麼展覽、動線怎麼走、作品風格，時時去更新了解，不是只知道場館建築卻不知道裡面的內容，她會多花一點時間做事前的準備，也因此給自己定下了一個月接團不超過15天的原則，正因為她有明確的態度，反而旅行社都會提早告知接團時間等訊息，也更依賴她帶VIP團的能力。

融入生活體驗，找到共同語言

Rita說當導遊時抓起麥克風就要講話，沒有人能救你，所以什麼都要會，要喜歡分享，並且有膽識，對外國旅客來說，導遊就是當地的專家，必須讓自己練就一身本事。

接待外國旅客，她認爲大約有30％在介紹景點、70％是聊天，因此和客人有共同語言也很重要，首先便是了解每一團旅客的背景，如果有跟自己過去的生活經驗相關聯的地方還可以多個話題，不過她也提醒，客人的來歷要等對方自己聊起才順著接話，否則就會有刺探人隱私的疑慮。

聊天的話題如果能融入自己的實際體驗就能更讓人感覺親近。她舉例去太魯閣走步道時，她會一邊介紹植物，爲此還去上了很多生態旅遊的課程，但是並不需要詳細解說每一種植物，旅客也記不了那麼多，而是要能見景說景，例如：看到山蘇，便從原住民常吃的野菜開場，帶到太魯閣族的文化，再講到她自己採山蘇的經驗，一開始她不知道要吃嫩芽，結果摘了粗的葉子，吃起來硬得跟橡膠一樣，還一度覺得那是全世界最難吃的蔬菜，再連結到稍後午餐會吃到山蘇，請大家嚐嚐看，這樣一講就會引起旅客的好奇和期待。

又像是她剛回台灣的時候，有一次友人請她吃一個葉子包了糯米的食物，她以爲葉子也能吃，結果吃完半

身麻痺，才知道包裹的葉子原來只是要取它的香味，再從這裡去教客人分辨哪些葉子可以吃、哪些不能吃。很眞實、很個人的分享，可以讓帶團變得很有趣。

面對客人百百種的帶團技巧

儘管導遊必須要有臨機應變的本事，但難免還是會遇上不太好服務的客人，同行間少有秘密，也因此各種奧客的類型便很容易在圈內流傳開，但Rita仍然正面看待每一位客人，避免先入爲主的觀念，也自有一套應對技巧。

像是被討論度最高的以色列客人，大部分人對他們的印象都是很會計較、要求很多，但就她的觀察，以色列人也有分土生土長的，或者因戰亂被迫移民其他地方的；如果是來自俄國的以色列人，他們就非常善良，所以也不能一竿子打翻一船人。

而其實Rita最怕碰到的是郵輪團，因爲郵輪團的組成來自世界各地，也無法事先得到客人的背景資料，而且陸上觀光的時間都很短，大約只有4～8小時左右，爲了快速掌握客人的屬性，這時候她就會先用洲別將旅客分類，並且提前幫旅客設想最立即需要的外幣兌換問題，事先了解要去的景點哪裡可以換匯，而且就連換錢她也有故事可以講。她分享自己去古巴的經驗，當她拿出中華民國護照，換匯人員跟她說找不到一個叫做

Taiwan或ROC的國家，她回說不可能，因為自己就是拿著這個護照入境的，後來她跟對方借電腦來查詢上面的所有國家，看到了Formosa，原來世界上還有國家稱呼台灣是福爾摩沙，常常這時候就會引起外國旅客的共鳴，話匣子就這樣打開了。

面對不同背景的旅客，雖然說不要預設對方的行為模式，但還是必須先了解不同地方的文化習慣，特別是旅行當中很重要的食物。再舉以色列人為例，他們飲食最大的特色就是要有小黃瓜跟番茄，於是到飯店check in的同時，她就會先詢問隔天早餐的菜色，如果沒有，便商請飯店是不是能特別準備。另外，以色列人不吃中餐，但是他們喝咖啡，這時候便利商店就是很適合帶他們去的地方，方便買一些小點心和咖啡。

Rita也很喜歡帶客人去吃甕窯雞，因為那就是她可以大展身手表演的時候了。只見一隻雞端上來，她不疾不徐地戴上手套，開始支解整隻雞，再完整地擺回去，俐落的身手總能引起客人驚呼連連狂拍照。如果是來到水金九，有些旅客不習慣小吃邊走邊吃的方式，她就會帶他們來到她的祕密基地——山城美館的山城食堂，這裡除了有礦工的故事、金瓜石的陶藝可以講，也有舒適的用餐空間。

食物是文化之間很重要的溝通媒介，也是最容易切入的話題。她聊起在美國的時候，有很多猶太人朋友，他們喜歡吃一種零食叫做bamba，有一次以色列客人

來，她帶他們去買乖乖，正是一模一樣的東西。到了台東，她買釋迦給客人吃，結果客人教她等釋迦熟透的時候先放到冷凍庫再剝開來吃，就好像吃冰淇淋一樣，他們叫做Annona，其實和客人互動的過程也是一種文化交流。

不管是要帶客人去吃在地的台灣美食，或是他們的家鄉菜，Rita認為很重要的一點是千萬不要帶去連自己都沒去過的餐廳，以避免不可控制的風險。行程中難免遇到客人提出各種要求，但導遊必須要是一個解決問題的人，而不是把問題再帶回給旅行社。帶團最讓她感到欣慰的是，有時客人在旅程中問題很多，看似難搞，可是回國之後卻還會繼續保持聯絡，甚至邀請她去他們國家玩，彼此變成朋友，或者推薦其他朋友來，這就是她覺得最大的收穫和肯定。

用心就能產生好故事

有難搞的客人，自然也有令她感動的客人。有一次她帶一位美國老兵，他在1969到1971年之間曾經待在台灣，一直想要再回來看看，對他來說，這是一趟尋找回憶的感性之旅。來台灣之前，他給了旅行社一張年輕時在台灣拍的照片，說想要去那個地方，那張照片是台灣的某個海岸線，但是台灣四面環海，這要從何找起？最後Rita去找了台灣風景名勝的照片，一張一張比對，

竟然還真被她比對到了！老兵曾經待過陽明山，於是行程也安排帶他到陽明山走走，Rita還記得客人是五月要來，剛好四月的時候清明掃墓，她在臉書上看到一張照片在講仰德大道清雜草時，發現一個上面寫著美軍交通車的站牌，她把這件事記了下來，後來帶著客人去看站牌，沒想到那竟然就是他當年搭巴士的地方，當場他們倆都激動到掉淚。「因為你很努力在做事，連老天爺都會幫你。」Rita感動地說。

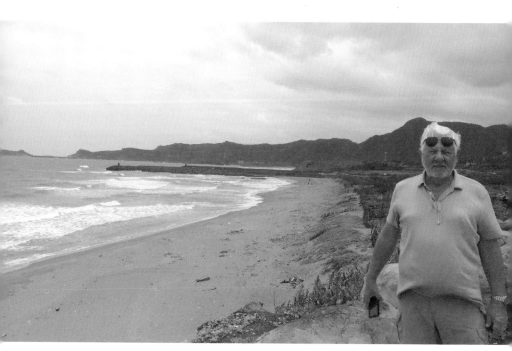

在帶客人的過程中，也讓Rita認識更多台灣的歷史地理。（圖片提供／黃幼筠）

後來老兵又要求到中山北路與民權西路口停留，希望Rita跟他一起坐在路邊，儘管滿肚子疑問，Rita還是陪著他。原來當時那一區有很多美軍，所以也出現一些俱樂部，他和第一任老婆就是在那邊認識的，而他也常常和同袍晚上出來喝酒，喝到沒有車回部隊，就坐在路邊等第二天早上的公車，他很想回味當年的感覺。

「我很喜歡這樣的帶團經驗，因為你幫客人圓夢了。」Rita說，美國老兵也跟她分享了以前會偷跑到金山管制區游泳等等的往事，那背後代表的都是過去台灣的一段歷史，對她來說，她也從客人身上學到很多。

各種管道學習新知，導遊需要與時俱進

「真的不要太算計，不然可能碰不到這些故事。」Rita有空餘的時間也常常去當志工。一位在導遊協會授課的李文瑞老師，每年舉辦部落天使音樂劇，已連續舉辦10年，讓原住民朋友有機會來到台北一展表演才華，並且會邀請駐華使節等貴賓前來觀賞。活動需要大量志工，從手冊翻譯、舞台道具製作到現場口譯都亟需人手，籌備時間通常又很緊急，工作相當繁重，但Rita每年都投入志工行列，也因此認識不少原住民文化。

她也參與生態相關活動，不但是臺灣生態旅遊協會的志工，更在亞洲生態旅遊聯盟來台灣開研討會時，連續5年擔任大會的主持人兼導遊；又或者參與在台灣舉

辦的全球螢火蟲大會。這些都讓她學到許多生態知識，成爲她帶團時的故事素材。

「不能只是把過去的東西一成不變地跟客人分享。」Rita認爲導遊應該要與時俱進。爲了督促自己不斷學習，她也自辦走讀課程，行前她會自己先去走個十幾次，怎麼順路線、故事要說什麼，再濃縮成2～3小時的行程內容，她笑說這樣子學習比較不會無聊。

除了開發新路線，就算是經典行程也有不同東西可以講，她舉例曾經幫MyProGuide的導遊上訓練課，講到中正紀念堂，許多人不知道那棟白色主建築是怎麼蓋起來的，原來它是全世界華人捐了幾億的錢，從美國佛蒙特州（Vermont）運來大理石所興建而成，因爲台灣的大理石孔洞太大，容易吸水而發黴，不過這裡還是可以看到台灣的大理石，因當初設計時計算錯誤，材料不夠，於是在角落補上了顏色較灰的台灣大理石。像這些細節都是很好發揮的題材，不斷學習新知也成了她當導遊保持熱情和動力的來源。

「帶每一個團都是第一次，也是唯一的一次，以及最後一次。」Rita用這樣的態度來面對導遊工作，在那個當下，客人就是最重要的，也因此她總是用心準備，認真把團帶好，讓旅客能帶回好的旅遊體驗就是最好的回饋，對她來說，導遊就像是大使的角色，擔負著國民外交的使命。

導遊的使命就是讓外國人更認識當地，並留下美好回憶。（圖片提供
／MyProGuide）

黃幼筠（Rita）小檔案

- 1983～1989年於美國完成大學及研究所學業
- 1990～2014年僑居美國／香港／新加坡／上
 海，從事企業管理專業
- 2014年迄今，擔任企管顧問與兼職導遊

工頭堅（左）的最新冒險是與兩位朋友謝哲
青（中）、廖科溢（右）一起主持旅遊節
目。（圖片提供／工頭堅）

工頭堅，是台灣最早的知名部落客之一，這雖然是他早期最為人知的身分，但他的觸角卻不止於此。走遍世界分享旅遊見聞，成為旅遊達人，也因為很早就投入網路領域，亦是網路趨勢觀察者，後來正式轉進旅遊業。現在的他不僅是旅遊部落客、國際領隊、華語導遊，經營旅遊新媒體，也是旅行社創辦人，無法用單一身分定義他，只能說他從骨子裡就是旅遊人，關鍵字是「熱愛分享旅遊」。

另類的家學淵源

聊起工頭堅和旅遊產業的連結，若要說遠因，他的阿公經營過Guest House提供住宿給駐台美軍，父親曾是日語導遊，許多人說他是家學淵源，他笑說雖然從小看爸爸早出晚歸，或者好幾天不在家，有時候接待日本客人來家裡，但其實他並不清楚父親的工作內容，說不上是傳承，不過可以說因為這樣的成長環境，養成他喜歡旅行、探索世界的興趣。

然而起初他並沒有打算要做旅遊業，總覺得喜歡旅行跟服務客人是兩回事，直到30多歲遇到工作上的瓶頸，靜下心來重新思考人生的方向時，他發現自己很多地方還沒去過，加上平常喜歡看書，可是書上的內容又好像在生活或工作中發揮不了什麼作用，於是他想：如果能把它變成講故事跟帶團的題材呢？感覺似乎相當不

錯，自己好像很適合當領隊跟導遊。

　　36歲那年，他轉換跑道進入旅遊業，家裡最開心的其實是他的父親，以前雙方對彼此的工作都不了解，轉業之後，因為有了共同的話題和經驗，跟父親的關係變得很好，是意外的收穫。爸爸聊起以前帶客人去花蓮，幾乎都是搭飛機去，最高紀錄一個禮拜去了3次花蓮，他才知道原來在三、四十年前，台灣就已經有這麼奢華的旅行。在1970年那個時代，因為台灣人出國仍受到限制，反而接待外國人的導遊行業比領隊更早蓬勃發展，而且在當時算是高薪行業，拿的都是現金外匯。他記得父親每年暑假和過年時，都會花很多時間寫明信片給日本客人，後來才明白爸爸做的正是情境營造和客戶關係管理，在將近50年前就已經懂得做到這些，也給了他很多啟發。

工頭堅的父親是導遊，台灣一開放觀光，全家就去了日本旅遊。（圖片提供／工頭堅）

把部落客行銷帶入旅遊業

在自行創業之前，工頭堅任職過時報旅遊、雄獅旅遊兩家旅行社，「我很幸運，前後待過的兩家都不是那麼傳統的旅行社，比較能接受新的概念。」他想像如果不是這樣，可能就不會從這份工作中獲得這麼多樂趣。嚴格說來，他也不是一位這麼「傳統」的從業人員，在旅行社負責過行銷企劃、社群發展，開創部落客旅行團，掀起玩家帶路風潮，後來更跨足新媒體。他在時報旅遊期間遇到的主管都是媒體背景出身，能跳脫傳統思維，也對於做文化和深度旅行有興趣，正好符合他的背景與個人特質；後來他進入雄獅旅遊集團，更參與創辦欣傳媒。

進入旅遊業之前，工頭堅原本在網路產業，開始架設網站時，他看著螢幕上「施工中」的圖案，覺得自己就像是在建設網路的工人，於是取了「工頭堅」這個名字，當初他應該沒想到自己竟成了帶起網路一波風起雲湧的開拓者。從網路行銷到後來興起的部落格、臉書，一直到現在盛行的KOL無役不與，更可以說他是最早把部落格行銷帶到了

《數位時代》製作「改變台灣網路面貌20人」專題。（圖片提供／工頭堅）

旅遊產業，甚至被《數位時代》選為改變台灣網路面貌的二十位重要人物之一。

當時他把部落客行銷的模式運用在國旅上，創造出許多成功案例。那時候第一團規劃的是龜山島登島，因為行程特殊，必須事先申請，又有人數限制，因此他決定要帶一團部落客，透過他們的體驗文來介紹這個行程，建立起部落客旅行團的模式，後來再推展到雪霸國家公園、雪山登頂等遊程，由於效果很好，後續又發展成部落客帶團、玩家帶路的新形態旅行團。

後來這樣的操作方式也發展成海外團，不過他坦言海外成本高，這個模式還是最適合在台灣做。2020、2021年，旅行業持續受到COVID-19疫情影響，不能出國旅遊導致國旅大爆發，可以看到內容策展、部落客行銷等等的模式又開始蓬勃發展。而他回頭看這一路的養成，部分功力也歸功於扎實的導遊訓練。

導遊培訓養成基本功

在國外，導遊至少需要具備一種外語能力，但是台灣的情況很特別，只要會講國語就可以帶團，導遊證照分成華語導遊、外語導遊兩大類，外語又有多種語言別，華語導遊則是因應陸客市場而生。而帶國旅團不需要具備導遊執照，另外稱為領團人員，不過因為性質相近，領團人員若考取華語導遊執照，轉戰帶陸客團，幾

乎可以無痛接軌。

　　身為資深領隊和導遊，工頭堅自然也經歷過培訓和考照過程，因為個人特質的關係，使得他的客群偏向文青掛，但是在導遊訓練課程中，讓他體認到旅客的類型有多種樣態，許多人對於參加旅行團的習慣和認知還是停留在傳統的模式。儘管他認為課程中有些觀念顯得過時，但是在面對團員時的應對進退基本功養成，至今仍讓他覺得很受用。

　　他舉例當年受訓時，老師分享在車上導遊要倒茶給每一位客人，而且必須是熱茶，因為冷茶會讓客人覺得你看不起他，但是想像在移動的遊覽車上倒熱茶是需要技術的，他看老師示範才知道那都是功夫；還有拿麥克風的方法，要跟嘴巴距離多遠，客人才聽得清楚，他笑說後來光看拿麥克風就知道這個人是上KTV的，還是有上過導遊課的；另外包括下車時導遊要站在什麼位置引導動線，才能顧及到客人的安全，每個細節都是學問。他發現後來的導遊課程多半著重在解說技巧或行業樣貌，忽略了服務的基本動作跟觀念學習，反而顯得不夠扎實；但同時，他也觀察到在傳統導遊的訓練中，缺乏了因應旅遊消費者的行為改變。

隨時代調整帶團心態

　　過去20年間，旅行業最大的趨勢轉變就是導遊和旅客之間的資訊落差消失了！因爲網路的興起，再加上當時工頭堅利用網路行銷的推波助瀾，大衆開始習慣從網路上獲得旅遊資訊，首先影響的便是選擇旅遊目的地及旅遊方式，也就是說，消費者行爲被網路改變了！他回憶早期有許多領隊和導遊沒辦法適應，在2003年左右，當他已經開了自己的部落格，也開始運用部落格行銷時，很多導遊卻跟他說沒時間上網，因爲都在忙著帶團，後來導遊受到越來越多挑戰，旅客會拿網路上看到的資訊來詢問甚至直接質疑導遊，對於那些老導遊來說，覺得客人是在找他麻煩，但實際上如果旅客的旅遊知識都在增加，導遊卻不能跟著更新進步，也就失去了原本的優勢。

　　導遊的優勢本來是在於因爲去過同一個地方很多次，認爲自己懂得比客人多，但是我們已經看到像是背包客棧這樣的網站，或者有許多旅遊部落格，可以把旅遊地介紹得鉅細靡遺，甚至超過導遊所知道的資訊。早期的領隊和導遊很習慣把客人當作什麼都不懂，但工頭堅從開始帶團起，他就認爲客人什麼都懂，而且可能懂得比他多，用這樣的心態帶團，反而幫助他很多，因爲面對客人講話的方式跟態度就會不一樣，不是要教客人什麼，而是把自己所理解的和客人分享，也許對方有不

同的經驗，大家可以提出來討論。有些人傳統地認為，客人這樣好像挑戰了導遊的權威，但事實上如果傳遞的是錯誤的資訊，反而才是破壞了導遊在旅客心中的權威。

這樣的趨勢轉變讓工頭堅思索另一個問題：如果旅客什麼都懂，為什麼要來參團？因此當他開始做產品企劃甚或是後來自己創業，他思考的重點就在於「我要創造出什麼樣的產品或者風格，讓客人有非得參團的理由」，他歸納出兩種情況：一是因為導遊個人的解說魅力與知識厚度，以及維繫客人社群的方式，讓這些人願意始終跟著你走，這是一種經營模式。二是在產品設計上，如何找出旅客沒辦法自由行的產品。他原本要在日本啟動的「酒鬼巴士」團，因為疫情爆發改在台灣開發行程就是一個案例，因為開車不能喝酒，旅客無法自駕遊酒廠，成為不得不跟團的理由。此外，一些含有技術性的行程，比如登山、自行車、獨木舟，需要支援與教導，也是另一種會吸引人來參團的主題行程。

導遊的自我經營

除了開發特色行程，導遊的個人特質是另一個吸引旅客的因素，而且重要性越來越高。許多導遊還抱持著傳統的心態，認為只要負責接旅行社給的團，不出差錯就好，不太需要塑造個人品牌，也比較沒有個人的成

分在裡面，但現在不一樣了。實際上旅行社受到網路及媒體的影響，也漸漸開始型塑公司的導遊形象來吸引客人，並且越來越注重顧客的意見回饋，有系統的大公司甚至會製作顧客意見表。顧客的回饋會影響到導遊的接團機會，如何讓每次參團的客人都滿意到願意在意見回饋給個讚，確實個人風格跟品牌也是影響因素。

　　關於帶團風格，在媒體上常看到有些導遊分享各種旅遊話題，有人靠的是幽默風趣，有人靠的是知識淵博，工頭堅認為，不管怎樣的風格，重點是找到自己的立足點和特色。他在剛進入旅遊業時，也沒有背景和經驗，但他回憶第一次跟團見習，一邊聽導遊前輩講解，心裡一邊就想：我應該可以講得比他好。下團之後，他就非常認真地準備資料，等到有機會自己上陣帶團，整趟行程從頭講到尾，充分展現了他的口才。他第一次出團回程還遇到車子爆胎，但客人都沒有怨言，甚至跟他說不用急，他們等於賺到了一、兩個小時的休息時間。他笑說：「可能是幸運，也可能是因為我全程

在雄獅欣傳媒時代，工頭堅還特別拍攝了旅遊達人照。（圖片提供／工頭堅）

沒有你，旅行怎麼可能有趣？顛覆對導遊的想像

都很認真講解，因此客人都很體諒。」第一次帶團就碰上危機處理，他很慶幸因為自己的表現受到團員肯定，才能順利度過這次的意外狀況。

若要以導遊或領隊為職業，必定要培養自己在行業中的競爭力，不管是專業知識、個人風格、危機處理，工頭堅認為這都屬於人脈的一環，如何取得別人無法取得的資源，比如說有些餐廳別人訂不到、你訂得到，這就是取得特殊資源的能力，每個環節都可以不斷精進，是作為導遊必須持續去經營的。

以接待外國客的思維改變國旅

2020下半年開始，因為COVID-19疫情的關係，很多本來以經營出境旅遊為主的旅行社也不得不投入國旅市場，他們想辦法做出一些團費2、3萬，甚至更貴的高端行程，但是客人不見得買單，這些跟著旅行社出國的老客人，以前團費10幾20萬都不眨眼，現在卻嫌3萬塊的國旅行程貴！工頭堅認為，的確因為國內這些景點、餐廳、飯店都是旅客熟悉的地方，確實會有既定的對價關係，如果在行程裡面沒有更吸引人的主題或者類似策展的模式，不容易讓客人買單。

國旅產品應該怎麼提升？雖然這不一定是導遊的責任，但是他認為在疫情當下，大家反而有更多時間去思考轉型，而重新規劃改變的旅遊型態，更可以在未來疫

情結束之後賣給外國旅客，因此現在應該是領隊、華語導遊和外語導遊一起來集思廣益如何做出外國人會喜歡的產品。

他的日本朋友一席話也點醒了他：如果是做給台灣人的國旅產品，再怎麼做得精緻意義也不大，因為一旦國境開放，大家就往外跑了，因此現在不用管台灣人喜歡什麼，要做的是給日本人旅遊的行程，包括行程內容、解說方式。就像是酒鬼巴士，朋友認為這對日本人絕對有市場，但是現在就要開始行銷，因為以他的判斷，2022年也應該要可以出國了，而台灣的防疫成績給世界各國留下好印象，有機會在開放之後，外國旅客就進來了，所以現階段的重點便是要開始對外行銷。

不管客人從哪裡來、說什麼語言，如果要聚焦在接待國外旅客，導遊應該回頭去尋找具有台灣風土特色的深度玩法、足以讓人感動的元素，才能在下一波國境開放後的旅遊潮來臨之際占得先機。

導遊需要具有世界觀

工頭堅談起做部落客行銷的經驗，他曾經接下宜蘭縣政府的案子，要邀請5位不同國家的部落客及作家來宜蘭體驗，當時他就向縣政府建議，不能讓所有的人走同一套行程，應該要針對不同對象的背景、可能感興趣的事物來設計客製化行程。

沒有你，旅行怎麼可能有趣？顛覆對導遊的想像

成員分別來自日本、香港、新加坡、韓國、馬來西亞，5趟行程都由他親自開車當私人導遊，以就近得知客人最直接的反應及喜好。日本組的記者是長住在台灣的作家片倉佳史夫婦，片倉先生本來就在寫台灣的日本時代遺跡，對台灣了解甚多，當天工頭堅帶他們去了宜蘭設治紀念館，那是一棟日式老房子，解說員是一位親切的老先生，聽到是日本人來訪，他講得格外起勁，但是當講到年代的時候，就被片倉先生指正了，因爲我們很習慣用民國來陳述歷史，但是在日治時代的台灣，紀年用的是昭和，或者若要避免爭議，也可以一律改用西元年，才不會造成外國人的混淆。這提醒了我們，當要接待不同國家的旅客的時候，應該要有世界的史觀。

　　至於香港跟新加坡組，因爲這兩個地方都是城市，當時工頭堅規劃他們比較沒有機會體驗的露營、溯溪等戶外活動，但是在過程中也得到兩種不同反應，有人覺得很新鮮有趣，也有人覺得自己就是城市人，想要玩城市的東西，不想把全身弄髒，只喜歡漂亮的咖啡館，或者經過人工設計的景點，於是工頭堅立刻增加行程，帶他們去了宜蘭車站前的書店兼咖啡館。

　　另外，由於農村是宜蘭的觀光重點之一，所以縣府安排了兩位來自韓國的部落客及網紅進行農業體驗，但是沒想到因爲韓國農村也很多，結果對他們來說並不特別感興趣。來自馬來西亞來的網紅則提出要去天送埤車站，因爲那裡曾是偶像劇拍攝場景，他們到了那邊打卡

拍照上傳，引來許多網友羨慕，當他們得知宜蘭有個珍珠奶茶觀光工廠，更是非常感興趣，因為馬來西亞的年輕人也超級熱愛珍奶。

在這次的行程安排中，工頭堅體悟到從年輕流行文化到專業知識背景，為旅客規劃行程時，需要納入考慮的因素非常多。他再舉例如果旅客是中國人，可以側重在漢人開墾宜蘭的相關路線或故事；針對日本人，明治維新功臣西鄉隆盛的兒子西鄉菊次郎曾經當過宜蘭廳長，當時他整治宜蘭河，讓宜蘭人十分感念，也是可以帶入的故事；香港人則可以帶他們去宜蘭太平山，和香港太平山做對比，宜蘭的太平山海拔高、自然景色優美，還有舊鐵路改造的見晴步道，能讓香港人感受到完全不同的風景。

雖然講的是自己國家及土地的故事，但是導遊仍然必須去認識和理解各國文化，既要創造、尋找跟別人的差異化，又必須從對方熟悉的事物和背景做連結，旅客才會有感。導遊要把自己放在世界的格局來思考，才能把台灣真正最迷人的地方介紹給全世界。

沒有你，旅行怎麼可能有趣？顛覆對導遊的想像

工頭堅（本名：吳建誼）小檔案

- 1966年生
- 曾從事MV導演、早期網路趨勢觀察者，台灣最資深自媒體人之一
- 2002年加入旅遊業，2004年取得國際領隊與導遊證照，2017年取得旅遊業經理人執照
- 任職時報旅遊時期，將部落客、網路社群行銷概念帶入產業，為台灣KOL網紅行銷之開創者
- 2015年創辦網路媒體「旅飯」，2017年創辦米飯旅行社
- 曾任中華民國觀光領隊協會兩屆理事，台灣觀光策略發展協會秘書長，現任台灣數位協會理事
- 兼職旅遊行腳節目主持人

成為會說故事的人——Craig Kao
解密英國藍牌導遊，從西方看台灣

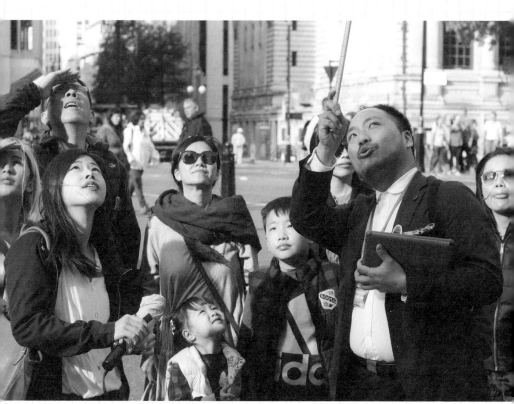

Craig認為未來戶外的遊覽會變多，圖為西敏寺外導覽。（圖片提供／Craig）

「藍牌導遊」在2020年突然成爲台灣旅遊界的熱門關鍵字，起因於出身台灣、具有倫敦藍牌導遊身分的Craig（本名：高嘉良）回台進行了一連串講座分享，讓大衆認識何謂藍牌導遊，以及英國的導遊養成制度。

皇室唯一認證導遊組織

　　要了解英國的導遊制度，一定要先認識英國導覽學會（ITG, Institute of Tourist Guiding），它是負責培訓、考核與發放導遊執照的組織，並且唯一得到官方認證，可說是英國導遊界最具權威的機構。時間回到二次世界大戰後，當世界終於迎來和平，倫敦開始鼓勵觀光，一群導遊在pub裡聚會，談論到應該要有一個組織系統讓這些知識得以傳承，民間自主發起的英國導覽學會於焉成形，建立了導遊考核制度、訂定各種標準。

　　由英國導覽學會發出的導遊執照分成白牌、綠牌、藍牌3種，依照可導覽的區域大小做分級，白牌可以導覽小鎮範圍內的指定地點，例如：一個教堂、一棟古蹟，大約經過3個月的訓練；綠牌可以導覽中等城市，大約是10個月的訓練；藍牌則可以導覽跨城市、大範圍的地區，更重要的，藍牌導遊是唯一得到皇室授權具有導覽皇室機構、知名景點等地點的資格，例如倫敦塔、西敏寺大教堂，至少需經過2年的訓練及考核。目前該組織約有800位藍牌導遊，其中約40個中文導遊，包括

10多位台灣人。

Craig分享準備藍牌導遊考試的過程，要讀100多種課程、1萬多個題目、約20小時的現場導覽內容，是一場漫長又艱辛的考驗。筆試的考題非常靈活，除了熟讀大量考古題之外，還會出現抓不到邊的新考題，像是他記憶深刻被考倒的一題是「2017 Ed Sheeran紅髮艾德最新專輯封面是什麼？」自認擅長藝術領域的他，提起來仍覺得扼腕。但考試的目的就是要導遊們培養觀察的習慣，並且跟上景點最新資訊，除了要上通天文、下知地理，Craig說：「現場導覽才是最大的考場」，藍牌導遊的考核更注重現場的表現，其中又包括景點、隨車2種，過程中只要是遊覽車開得進去的地方都是考試範圍，在車上要能講出完整的故事，直到抵達景點都能銜接上。

「我們不追求標準答案，而是追求多元、個人特質，還有用心。」他點出藍牌導遊訓練的核心精神，也因此在培訓過程中還有各種獎項，例如：最佳個人魅力獎、最佳故事獎、最佳突破獎，鼓勵每個導遊有自己的風格。但這不代表可以隨便亂講，每個景點設定的重點都要講到，只是表現方式隨個人發揮，在一個嚴格的標準上，培養各有專精和特色的導遊。

以藍牌導遊為職涯選擇

　　培訓時間長，學費又不低，藍牌導遊吸引人投入的原因在哪裡？Craig分析首先是產業面的需求大，英國有悠久的歷史背景、豐富的文化保存，總是吸引大批國際旅客前來，使得英國的旅遊產業蓬勃發展；其二，藍牌導遊已建立起品牌知名度和口碑，連本地人都會推薦遊客來英國可以試試藍牌導覽；其三，以英國的服務業來說，藍牌導遊的收入在水準之上，如果是優秀的導遊，可能做3個月學費就回本了，經營得好的，甚至可以自己成立小旅行社。

　　另一個有趣的觀察是，他聽領隊們說，英國是導遊拿回扣最少的國家，很少有帶旅客進購物店的行程。當然，英國也有低價團，也有藍牌導遊帶不到的團，因為低知識的購物團可以找到更便宜的人來帶，幾乎不需要導覽；而藍牌導遊堅持能反映其專業的價格，為VIP層級的客戶提供服務，實際上一整年來自世界各地的高端客戶、商務客戶非常多，好的旅客對於好產品的需求日增，不用擔心沒有市場。

　　從消費端來看，Craig自己也很好奇客戶會選擇藍牌導遊的原因，於是他問了業界人士，尤其是華人旅行社，他們大多認為雖然有其他更便宜的選擇，但如果旅客不滿意，客訴問題就會很多，在他們的經驗當中，藍牌導遊具有一定程度的品質，是最穩當的。

投入藍牌導遊的工作者，如果以年齡層來看，可以大致分為兩個區塊，一是60歲以上、追尋第二人生的族群，約占60％；Craig則屬於另一半較年輕的族群，這其中不乏知名部落客，在經過藍牌導遊的完整訓練後，若能夠有主流旅行社搭配原來的客群，加上懂得運用自媒體，能達到如虎添翼的加乘效果。

　　Craig也經營起自己的「藝起逛」品牌，在接受藍牌導遊培訓期間，他一邊開粉絲頁分享在英國旅行的故事，不同於寫部落格的是，他發現坊間許多人寫文章分享吃喝玩樂，有很多餐廳、路線等旅遊攻略，但很少人分享歷史知識，於是他把「藝起逛」定位在知性內容，專注在別人很難取代的歷史故事上。

　　在一般社會認知中，藍牌導遊代表了具有一定的專業度，據Craig的觀察，投入藍牌導遊的多是白領中產階級，其中不乏各領域專精人士。2020年以來隨著COVID-19疫情發展，媒體也關注觀光產業的狀況，其中藍牌導遊轉型成為YouTuber還引起了媒體的注意，甚至被《華盛頓日報》選為最好的YouTube頻道之一。

　　在英國，導遊這一行屬於自由市場，並沒有硬性規定要有證照才能導覽，但藍牌導遊的專業形象，仍然吸引許多人以此作為職涯選擇。

提升自己成為知識導遊

　　從Craig的言談中可以得知，當一個專業導遊所需要的知識含量非常大，但是要怎麼樣融會貫通，並且成為對遊客解說的內容，又是另一種能力。他分享最重要的就是多元閱讀，因為旅客的樣貌不一，因此導遊也必須讓自己的知識庫變得很多元，而英國導覽學會就是透過高標準的考核方式，把基本知識建立起來。

　　當然，導遊也難免會遇到自己沒興趣的項目，Craig回想他自己一開始對地質學完全不感興趣，後來發現吸納大量知識的祕訣靠的是串聯，能串聯出有趣的東西，聽起來就會好玩，例如他不喜歡石頭，但是覺得建築有趣，而建築就是用石頭建造出來的，所以當他要介紹某個建築的時候，為了想把石頭講得生動，這時候他就非常感謝老師曾經要他們讀地質學。他認為最好的應用方式就是透過強烈的目標導向去把知識串聯起來，就像是廚師必須了解食材特色和烹飪手法，然後要做出法國菜、中國菜、印度菜就都沒有問題。

　　當把知識串聯起來之後，又要怎麼樣能深入淺出的讓旅客聽得懂呢？以他們的方法論來說，在導遊的培訓中，規定每一個點以講解5分鐘為限，如果超過時間就算失敗，透過學習控制時間和整理重點的剛性方法，訓練導遊的表達能力。

　　此外，他認為每個人都應該找到自己的特色，他

的方法是抓出景點或文物背後的議題。雖然每個國家都有不同的歷史，但那只是外層，其中會有普世關心的議題，比如說英國國王亨利八世跟他的老婆，可以是一個政治聯姻的議題，連結到從古至今人類共通的經驗，任何人事物只要挖得夠深，就會找到它的細節或蛛絲馬跡。他反而不喜歡套用流行語，除了容易過時，也可能造成特定族群之外的人聽不懂。

　　要增加導遊本身的知識含量，首先是透過大量閱讀，接著再進入個人的閱讀及旅行經驗，讓同樣的東西有新的養分出現。而每個導遊都必須培養自己的特色和專長領域，這樣才能讓別人在有特殊主題需求的時候想到你，也有很多導遊會在旅遊淡季的時候，把自己所學的知識用進修課程的方式跟大家分享，這都是不斷精進的方式。

Craig著重鑽研藝術文化，圖為國家藝廊導覽。（圖片提供／Craig）

他舉例，有個計程車司機後來成爲藍牌導遊，又因爲他曾經在軍隊服役過，所以他不用看皇宮就可以完整掌握白金漢宮前的衛兵交接儀式中，哪一秒哪個士兵會站在哪個位置。對於某些領域的客人來說，花錢不是問題，能不能找到對的人才是最重要的事，因此當你有特殊專才，就能提高自己的價值和價格。「把自己的獨特性提升到一個門檻，因爲沒有人能夠複製你的生命經驗，這是我覺得作爲一個好的導遊可以去追求的目標。」Craig說。把背景知識跟自己的生命故事融在一起，才是最無可取代的，因爲資訊會隨著維基百科變得越來越透明，但是每個人怎麼去闡述他的獨特觀點，只有這個人才可以做得到。

公會、學會加速數位轉型

　　若說英國導覽學會建立起導遊的專業地位，健全的公會組織就是導遊的另一個強力後盾，扮演爭取導遊整體權益的角色，包括提供保險、淡季進修、制訂公定價格等服務，以保持整個導遊界的一致性和團結力。Craig提起全世界旅遊產業因爲受到COVID-19疫情衝擊，他們曾經參加一個歐洲的討論大會，很多地方的導遊組織都在抗爭要求政府多給補助，但他們反而是好好思考數位轉型的方向。

　　從2018年開始，英國導覽公會（Guild of Tourist

Guides）就已經在思考社群媒體的可能性，但是做任何改革時，總是會有人比較保守，或者覺得不用做太多，這次的疫情成了催化劑，他們開始「扶老攜幼」進行系統性運作。公會提供許多社群媒體的訓練，協助不熟悉網路的老一輩導遊及非網路族建立粉絲專頁或者IG帳號，而擅長操作自媒體的年輕人則開始經營YouTube頻道，老導遊們就負責做簡報，透過互相協力把社群內容建置起來。

公會建立起一套SOP，讓導遊的網路內容產品可以掛上藍牌導遊的標誌，而他們開啟的第一個線上導覽服務就是導遊自己做的公關活動，在公會的Guide London網站上開設YouTube頻道，每一集由一位藍牌導遊分享一個特殊主題，從女王的珠寶、全英國恐龍的故事，到醫療、法律的旅行什麼都有。

在學會方面，也不斷去思考哪些主題要放在未來的訓練裡，像是他們多年前就發現街頭導覽會成為風潮，便開發例如塗鴉主題，或者在淡季時候的考核團，就可以走一些非常專門的景點，例如：政治、醫學、房地產、都市更新等，是很多專業人士會喜歡的主題，從這些方向去提供系統性的課程，培養各種多元主題的人才，經典主題跟創新主題永遠是並進的過程。

「倫敦可以說是線上導覽走在蠻前面的一個地方」Craig說。有些導遊的線上銷售甚至比以前實體導覽賺得還多，但他認為導遊最重要的還是在內容的專業上，

如果沒有這個專業，就算有線上工具也變不出東西來。線上導覽更像是主題分享，有導遊可以講18世紀猶太移民到倫敦至今的生活，或者是俄羅斯文化在倫敦這類非常小的主題都可以做。反觀其他有些沒有經過認證的機構，想用速成的方式產出導遊，但因為內容重複性高，很快就被打回原形。Craig認為疫情就像一面照妖鏡，證明有熱情、對生涯有長遠打算的人，經過扎實的訓練才能夠繼續維持下去。

多管齊下經營導遊生涯

隨著時代變遷，旅遊業也受到很大衝擊，成立於1841年的英國老牌旅遊集團Thomas Cook，在2019年9月23日正式宣布破產，結束了178年的歷史，這在旅遊業界是件大事。Thomas Cook是全世界第一家推出團體旅遊產品的公司，卻因跟不上消費者旅遊型態的改變而終結，這似乎也象徵了一個旅遊時代的結束。

旅遊業的未來要如何生存下去？Craig認為最後旅遊業會有兩個關鍵要素，一個是內容，另一個是銷路，也就是誰最有知識專業跟誰最能賣。其中在網路上的布局是旅遊產業必須去思考的，不論是銷售模式，或者線上取代實體的旅遊模式，都將逐漸成為常態。在旅遊行為上，室內的景點會變少，戶外的遊覽會變多；團體旅遊會變少，小型的自由行會變多；主題性導覽也會相對

增加。

網路工具的使用將變得更加重要，像是運用售票平台系統讓自由行的消費者能夠線上付費，以提供實體導覽服務。和台灣的導遊生態不同，英國的導遊不依靠旅行社提供工作，必須經營自己，因此學會使用網路就更加重要。他也觀察網路世代的年輕人，他們的教育水準、公民意識普遍提高很多，因此一般的導覽產品吸引不了他們，必須要是更有特殊議題性的內容。

成為藍牌導遊以來，Craig非常投入工作，儘管身體上會覺得累，但心靈上很快樂。他觀察能來到歐洲旅遊，而且願意聽導覽的旅客，已被剛性需求篩選過，可以說都是不錯的客人，在他的粉絲頁上也幾乎都收到很好的回饋。「會找我的是真心想要來，而不是因為我比較便宜之類的，因為我並不便宜。」Craig笑說。

英國的導遊都是個體戶，可以自行決定跟誰合作，也沒有旅行社約聘導遊、固定供團的文化，因此人脈就很重要。一開始通常先從其他導遊那裡得到工作機會，因為好的導遊在旺季都非常忙，會有接不下的案子，而他們的客戶也會相信他們推薦的人選，「所以我要先確保自己在同儕之間不會砸團。」Craig從救火隊的角色開始，慢慢建立起自己的口碑。

台灣的旅行社也是Craig接團的來源之一，此外他更自己在網路上累積自由行的客群，除了主動來接洽的私人導覽需求，在他有空檔的時候也會主動開團，例如

開一個2小時的博物館導覽行程，讓大家來報名參加，他認為對自由行的旅客來說，沒有專業的導遊為他們服務，但他們可能也想要有導覽體驗，因此他便自行規劃幾種產品提供給自由行的客人。「多管齊下」是Craig的自我經營之道。

如何成為一個好導遊

要成為一個好導遊，Craig再度強調內容還是最重要的，並且不要忽略溝通能力。「以導遊來說，要整理出一個足以跟大部分旅客溝通，但是有獨特議題和內容的旅遊產品。」他提出建言，必須要有敏感度去瞭解市場跟聆聽客人的需求，解決他們的疑惑，並且持續加強導覽內容。

Craig本來一開始設定的自我定位以為會來找他導覽的是文青居多，結果來的都是家庭，於是他開始調整自己的商業模式，設計的主題也要做出改變，並且提升自己對於兒童、青少年的導覽技巧。他以10歲作為年齡分界，10歲以下強調互動性，10歲以上設計提問，而所謂的互動並不是送小禮物這類討好小孩的方式，提問方式也要能夠挑戰青少年的認知，一切還是取決於內容。同時，當他清楚了客群的需要之後，還能夠提供延伸服務，比如說推薦親子餐廳、適合遛小孩的地方，這些資訊都提早做好準備。

Criag會爲親子導覽準備適合不同年齡層的內容。（圖片提供／Craig）

　　「如果能花一些時間去了解對方的文化或背景，這會讓你和旅客的連結更強烈。」Craig舉例他導覽過一位台灣的帕奧選手陳亮達，他出生就沒有腳，並且手指沾黏，可是他很喜歡游泳，從游泳之中找到信心。Craig便想到大英博物館裡面有一座復活島的雕像，那裡的島民就是透過游泳來選出他們的酋長，於是他跟陳亮達分享這個故事。他心有所感地說：「這些旅客的生命故事反而豐富了自己，也是導遊這個工作最大的快樂吧！」

　　除了熟記內容，「設計提問」更是Craig花很多時間準備的部分。他認爲人們在旅行中尋找的是衝突點：

這個地方跟我們那裡不一樣、怎麼會有這樣的價值觀？透過找出衝突點跟旅客進行有趣的對話，就可以產生更多互動。

在經營社群上，他認為必須要有基本的存在感，保持能見度，至少要能讓客人找到你，可以不時在社群中分享自己對某個領域的所知所感，但是他也提醒不要把社群軟體當作廣告來經營。網路的運用可以很多元，像是有位導遊用大富翁的概念，一邊做線上導覽，一邊玩大富翁遊戲，骰子擲到哪裡就講那個地方的故事；還有位導遊跟媽媽一起彈琴唱歌來講倫敦東區的故事，而線上經營可以幫助那些原本不知道你的人能夠找到你。

Craig坦言他把大部分的時間都投注在工作上，要怎麼樣能夠保持熱情？他認為「熱情」也有很多層面：第一種是自己人生的心靈層面；第二種是在旅遊專業上有沒有受到肯定；第三種是工作價值，薪資跟努力是不是被低估，這些都會影響面對工作的態度。

在旅遊專業上的熱情，他覺得唯一的方法還是回到導覽內容上，每一個故事的背後一定還有另外一個故事沒有被發現，還有一些題目要去設計或思考出來，光是做到這件事就可以花很多時間。像是他講復活島的史料不下幾千遍，但他還是會去看YouTube、看部落格，看到有人介紹那裡開了台灣的雞排店，他在導覽的時候就分享這個資訊，說台灣的雞排店已經開到智利去了，上復活島之前可以去港口的雞排店，遊客就會覺得有趣。

因此即便是同一個地方，也要看你挖得夠不夠深，能不能找到讓人好奇的地方，如果願意去發掘，永遠有一些東西沒有想到。

此外，好好照顧自己也很重要，他找回生活熱情的方式是去看戲劇或舞台演出，因爲在表演中有很多肢體的想像力，很多說故事的方式，說不定有一天就會忽然融入到靈感當中。好好去思考什麼是讓自己感興趣的事物，每個人的方式不太一樣。

導覽交流看台灣現象

由於長期在英國生活，Craig自認對台灣不夠熟，這一趟回來，他趁機參加了很多台灣的導覽行程，也和許多機關團體交流。以他自身的體驗，他觀察台灣的導覽方式有點像製造業的思維，環繞在外形、價格、功能上，而且偏向於一稿通用，比較缺乏多元的角度和故事性，以及缺少聆聽顧客的聲音。

在某場會議中，他聽到來自歐洲商會、美國商會的回饋：請聆聽我們想要什麼產品。由於台灣對自己的美食很自豪，很喜歡帶旅客去吃吃喝喝、到處打卡，但是說不出爲什麼要來這個地方，但對很多商務旅客來說，他們想要的是知性的內容，喜歡沉澱在文化體驗中，Craig以歐洲人的角度來看，尤其是某些新教國家，覺得沉溺於吃喝是過度奢侈的行爲並不鼓勵，因此我們不

能只是一味地想把自己認爲好的東西塞給旅客，也要聽聽他們的需求。

在台灣期間Craig也看到另一個困難點和機會：對旅客來說，不知道哪裡有能夠提供穩定的、特定主題的平台。他舉例像Netflix的《王冠》影集很紅，在倫敦就有能講王冠的導遊，能說出影集裡面的某件衣服是錯的，它眞正的鑽石長什麼樣子，或者可以介紹英國皇室的各種珠寶，只要找英國導覽公會，它就可以給你一個藍牌導遊，因爲在那裡有各種領域的專業人士。他反問：「可是如果我今天在台灣想聽一個周杰倫導覽，或者台北文學的導覽，我不知道找誰，不知道可以找哪個單位？」他認爲也許有那個專長的人是存在的，可是這個平台或品牌還沒有建立起來。

他自己也接到許多來詢問能不能導覽故宮、奇美博物館的需求，代表台灣有這樣的市場。他看到許多人會去看雲門舞集這麼抽象的現代舞表演，台灣觀光教父嚴長壽的美術館講座吸引爆滿的人潮，講歷史的《故事》線上平台訂閱率達到2、30萬人，可以得知這個消費層級是存在的。在英國透過系統跟制度去培育出一群人，他常開玩笑藍牌導遊就好像X-MEN，裡面每個人都有特別的超能力，而台灣的這群人在哪裡？他們是不是旅遊產業裡面的人呢？台灣如今還處在各自發展的階段。

他提起和「島內散步」交流時，執行長邱翊說過一段話：「這些來參加島內散步導覽的人，不是因爲他

們出不去，而是他們出去過了，所以反而對自己很好奇。」對此Craig深有所感，當你跟世界接觸了一下，回來會發現一些不同的東西，不要把台灣想得太小，我們也有自己的故事以及跟世界接軌的故事可以告訴來旅行的人；另一方面又因為台灣小，只要某個內容能引起共鳴，主題的串聯可以傳播得很快，是意外的優點。

更重要的是，我們有沒有一個系統可以累積這些資料？讓頂尖的人才可以互相碰撞出火花？有沒有網路的敏感度能吸引旅遊產業的人出現在平台上？台灣的考核

旅遊的型態越來越多元，圖為大英博物館工作坊。（圖片提供／Craig）

制度能不能培育出未來需要的人？怎麼樣讓這群人跟這個系統可以有更高的聲量與含金量？要探討導遊這個行業，還可以有很多深層的對話。

最終，不管是任何背景的旅客，每個人都想要聽到好故事，說故事也是人類生存的方法之一，一個很會講故事的人，就會有存在感，會有一群聽眾。「很難有一個工作能夠用收費的方式來分享，而剛好他們已經準備好要聽了，這是多棒的一件事。」成為藍牌導遊，Craig覺得非常幸運能有這樣的工作。

Craig Kao（高嘉良）小檔案

- 1983年生
- 1997年赴英國當小留學生，定居倫敦
- 2007年中央聖馬丁－倫敦藝術大學，藝術系BA Fine Art畢業。從事博物館周邊、策展、藝術工作坊、雜誌寫稿等工作
- 2018年取得英國導覽學會（ITG, Institute of Tourist Guiding）認證的倫敦藍牌導遊（Blue Badge）執照
- 現為倫敦導覽公會APTG首位中文議會諮詢

PART 5

導遊答客問

Q1：有證照的導遊比較好？

A：不一定，但至少具備一定的專業程度。就像是有駕照的人不一定會開車，但一定知道如何發動引擎。有導遊證照表示經過一定的訓練和相關單位的認可。但有些原本就沒有導遊證照制度的國家，該怎麼認定導遊的資格呢？對旅客較有保障的方式，一是透過旅行社媒合，這也是比較傳統的方式，二是透過有規範及口碑的專業導遊服務平台尋找。有鑒於此，MyProGuide決定建立自己的導遊證照制度，針對沒有政府單位認證的導遊，經過平台協助訓練考核後得到認可，給予MyProGuide的導遊證照，使其具有一定的品質與公信力。我們認為是否由國家頒發導遊證不是唯一評斷導遊資格與能力的標準，可以有多元的認證方式，而考證只是基本門檻，導遊持續不斷地培訓精進才是更重要的。

Q2：導遊品質的客觀標準？

A：基本上能讓客人開心滿意的服務，就是一個好的導遊。針對團體客和自由行又有不同的評判準則，以傳統團體旅客來說，進購物站的消費意願和能力，常被旅行社作為評價導遊的指標之一，如果這一團業績好，通常也是反映導遊的服務好，客人才會願

意挑腰包消費。對自由行的客人來說，在意的則是導遊是不是有讓他賓至如歸的感覺，這也可以從客人是不是願意多給導遊小費來判斷。另一個客觀的評價方式可以透過滿意度問卷調查，能夠更細項的知道旅客對於導遊的服務滿意和不滿意的地方。廣義來說，只要行程結束時客人開開心心的，就表示導遊的服務品質有一定的水準以上，但每一位導遊的服務接受滿意度，還是會有因人而異的地方。

Q3：導遊換證門檻太低？

A：台灣目前的導遊換證規定是3年內有一次帶團紀錄即可換證，繼續擁有導遊的資格。我們認為可以再增加換證的條件，例如換證之前，增加再培訓的課程或測驗考核的機制，因為資訊會隨著時間更新，導遊也應該要與時俱進，能夠提供最新的訊息給旅客，如此一來，導遊的專業才會更受到信任，持有這張導遊證也才顯得更有價值。

Q4：導遊、領隊、Through Guide、導覽員有什麼不同？

A：上述4種都是在旅行過程中有機會遇到的。首先，最主要的區分就是導遊和領隊，許多人常把這兩個

角色混淆，導遊是指當外國人來到某個國家，由當地人接待並在遊程中做各景點的介紹；領隊則是帶領團員出國，負責處理行程中的所有大小事。以團體旅遊來說，基本上這兩個角色是互相搭配的，會同時出現在一個旅行團當中；但如果是自由行，旅客到了當地自己找導遊，就不會有領隊。

　　旅行團還有另外一種狀況是導遊和領隊由同一個人擔任，也就是所謂的Through Guide，中文沒有特定的翻譯名稱，姑且稱之為領隊兼導遊。意思是帶出國的領隊兼具有旅遊目的地導覽解說的能力、可以在當地溝通的外語能力，一人獨立完成整趟旅程的帶團工作；但這個部分屬於灰色地帶，每個國家的規定鬆緊不一，有些地方嚴禁領隊兼導遊，有些地方則可以容許或者只規定特定區域一定要聘請當地導遊。

　　導覽員是指受特定場館或區域聘僱的解說人員，通常出現在博物館、美術館、古蹟、特定風景區、小範圍的步行區域等等，由聘僱單位認定導覽員的資格。

　　另外，台灣還有一種領團人員，係指帶領國人在台灣旅行的人員，相當於國內旅遊的領隊兼導遊，完成研習時數並通過筆試者，取得領團證。

Q5：導遊是一個很自由的行業？該如何增加收入？

A：一般來說，導遊屬於自由工作者，不隸屬於任一家旅行社或公司的編制內員工，但可能和某家公司簽訂合作契約。因此導遊的收入來源主要有小費、出差費、佣金、代訂票券等服務收入，但如何從這些方面來增加收入，導遊各憑本事。

可以特別留意的是，由於自由行的盛行，遊客對短時間的導覽需求增加，例如以小時計算的短程導覽，因此導遊有更多機會可以透過零碎時間的妥善運用來增加收入。換句話說，導遊的確是一個自由的行業，但要承擔不穩定的收入風險，和絕大多數的自由工作者一樣，工作機會要靠自己主動積極去爭取。

Q6：什麼樣的自由行旅客需要導遊？

A：有導遊需求的自由行旅客可以概分為兩大類，一種是想進行深度旅遊及體驗者；另一種是講求效率的旅遊者。前者，希望透過導遊的介紹更深入認識當地，也可能對一些特定主題感興趣，這時候就會需要專業導遊的服務。

後者又有兩大族群，其一是商務客，他們的自

由時間短，也有較充足的預算，是有導遊需求的大宗客群；其二是家庭，由於成員年齡分布廣，特殊需求多，旅客無法顧及處理各種狀況，又不想參加旅行團時，便希望有熟悉當地的導遊帶領。

Q7：導遊遇到客訴怎麼辦？

A：由於導遊會遇到許多來自不同國家的旅客，在文化上、溝通上一定有很多差異，所以最基本的是要了解這個國家的文化，至少避免很粗淺或常見的錯誤。以導遊個人來說，要放寬心胸接受所有被客訴的問題，客人百百種很難預測，總是有可能遇到客人不滿意服務的時候，必須先做好心理準備，並且虛心檢討，在接待下一組客人的時候做出調整。

另外，導遊也要懂得保護自己，假若真的遇到無理取鬧的客人，建議不要在現場跟客人爭論對錯，可以用第三方的立場來處理，不管是透過人或是條文、規定，會讓自己更能站得住腳。

Q8：線上旅遊的市場性？

A：雖然線上旅遊是個新型態的旅遊模式，但接受度已經越來越高。線上旅遊沒有明確的定義，因此可以看到出現各種各樣的形式，例如：有人直接開啟

google地圖做導覽；有人預錄好現場的影片和講解，再用直播的方式播出；也有人是預錄場景加上線上講解。

MyProGuide的線上旅遊屬於即時視訊導覽，由導遊帶著攝影裝備邊走邊講，可以最直接看到導遊在現場的狀況，大部分參加過的客人都會驚訝線上旅遊的互動性可以如此強烈，有身歷其境的感覺。許多旅客原本並沒有抱著太大的期待，但參加過後的反應都很好，最直接的回饋就是再介紹全公司的同仁或者親朋好友報名參加。

Q9：實地旅遊和線上旅遊的差異性？

A：這兩者不能直接比較，相較於實際前往目的地的旅遊，線上旅遊是一種新的旅遊模式，或者應該說線上旅遊多了一種認識其他國家或地方的方式，除了透過看書、看影片、看電影，現在可以直接跟當地人互動，看到現場的狀況，並且由當地人直接跟你講故事。

線上旅遊突破了空間限制，也突破了時間和費用的限制，幫助旅客更容易達成願望。除了走訪景點，線上旅遊也發展出另類產品，例如：線上算命，雖然算命不是旅遊，但常常會是很多旅客到台灣、香港，或者任何一個算命比較熱門的國家，在旅遊過

程中特別想要做的事情，包括向泰國的四面佛許
願、還願，現在透過線上都可以進行。

Q 10：COVID-19結束後，線上旅遊的未來？

A：不可否認地，2019年底爆發的COVID-19新冠肺炎
疫情，影響旅遊產業甚大，間接助長了線上旅遊的
發展，但它不會因為疫情結束而消失。應該說線上
旅遊是數位科技發展下的產物，並不是因為疫情而
產生，只是剛好疫情之下大家無法出門，所以有機
會被大眾所認識和接受。可預期地，未來線上旅遊
的運用會更廣，可以跟各種不同主題、不同產業做
結合，又或者除了即時的直播導覽，旅客在出國之
前可以透過線上旅遊先認識當地，再決定要不要安
排規劃實地旅遊；出遊回來之後，也可以透過線上
「舊地重遊」，重溫旅遊地的美好或者繼續追蹤有
興趣的事物。如何運用，有待更多創意發想。

Q 11：網路時代導遊要學習哪些新技能？

A：網路時代為導遊開啟了新的工作機會，但首先導遊
自己必須先學會基本的電子產品操作，例如手機拍
照上傳、錄音攝影裝備，甚至AR/VR等新科技；也
要能夠更靈活地運用各種軟體，像是使用網站、經

營社群、個人頻道等。於此同時，不能忽略最重要的是接收新資訊的能力，由於現在的客人隨時隨地可以上網查資料，和導遊的資訊落差大幅降低，因此導遊也必須要與時俱進、不斷進修，才能提供客人更專業的服務。

Q 12： 導遊一定要靠旅行社才有工作和同儕團體嗎？

A：不同於傳統的旅行業，導遊只能被動地透過旅行社指派工作，現在有許多能夠找到旅客的管道，例如：旅遊平台、導遊平台、自媒體等，因此導遊應該更主動積極地經營自己，透過分享照片、故事、旅遊建議等多元資訊來表現自己的專業和專長。

　　雖然導遊是獨立運作的工作型態，表面上互相競爭，但是同儕團體可以提供更多分享交流的機會，像是MyProGuide專業導遊平台，不定期舉辦課程、講座、餐會等活動，加強導遊的專業能力，拓展資訊來源，讓導遊不會受限於單打獨鬥，幫助想要把導遊當作專業，長期從事這份工作的人，能夠持續在這個領域精進成長。

國家圖書館出版品預行編目資料

沒有你，旅行怎麼可能有趣？顛覆對導遊的想
像／翁晟譯, 余怡臻, 秦雅如合著. --初版.--臺北
市：鉑鎝股份有限公司，2022.4
　　面；　公分
ISBN 978-626-95566-0-1（平裝）
1.導遊 2.領隊
992.5　　　　　　　　　　　　110021045

沒有你，旅行怎麼可能有趣？
顛覆對導遊的想像

口　　　述　翁晟譯、余怡臻
採訪撰文　秦雅如
編輯校對　翁晟譯、余怡臻、秦雅如
出　　　版　鉑鎝股份有限公司
　　　　　　台北市中正區忠孝西路一段72號7樓之6
　　　　　　電話：（02）2521-5081
設計編印　白象文化事業有限公司
　　　　　　專案主編：李婕　經紀人：徐錦淳
經銷代理　白象文化事業有限公司
　　　　　　412台中市大里區科技路1號8樓之2（台中軟體園區）
　　　　　　出版專線：（04）2496-5995　　傳眞：（04）2496-9901
　　　　　　401台中市東區和平街228巷44號（經銷部）
　　　　　　購書專線：（04）2220-8589　　傳眞：（04）2220-8505
印　　　刷　基盛印刷工場
初版一刷　2022年4月
定　　　價　320元